陳令嫺、陳亦苓 譯

すぐそばの工芸

近在身邊的
日本工藝

三谷龍二

所謂近在身邊的工藝，指的是放在櫥櫃裡的碗盤等各種生活用品，以及大家熟悉、常見的生活工藝品。我曾隱約以為這就是工藝，於是踏入這一行。然而當時其實是重視個性、追求自我的年代，無論傳統工藝或者前衛藝術，主流皆為重視「觀賞」的「作品」。看著那些工藝品，我心中一直都懷抱著一個單純的疑問：「分明是工藝，為什麼不做些能用的東西呢？」這些作品已經遠遠脫離一般人的日常生活。因此我開始創作一些可供平日使用的器具，而這也成為我的出發點。

當時是一九九〇年代。社會大眾厭倦了泡沫經濟的騷動，加之資訊革命一日千里，社會底層潛藏了嘗試恢復平衡、再度尋求簡單生活方式與重新珍視日常的氣氛。製作尋常生活使用的工藝出現於日本各地，以銷售此類工藝品為主力的藝廊也逐漸增加。二〇〇〇年之後，支持者人數提升，形成一股社會現象。這種工

藝品自前一陣子開始被稱為「生活工藝」。其特徵在缺乏主導中心、源起於分散的各「點」、來自社會大眾的「一般」日常生活中，所以是由下往上的現象。

實際上「生活工藝」這個說法經常被使用。柳宗悅在著作中提到「所謂使用，就是使之對生活有用之意。故可稱為『生活工藝』。」（摘自《工藝文化》一書，岩波文庫，舊作於一九八五年、新版於二〇〇三年出版）。我參觀岡山縣倉敷民藝館時發現掛在入口處的招牌「倉敷民藝館」下方刻著一行「生活工藝」字樣，留下深刻的印象。無論是柳宗悅的說明抑或民藝館使用「生活工藝」一詞，都是為了向社會大眾簡單說明何謂民藝。另外，即便背景不同，但是村田新　先生在埼玉縣春日部市開設了「生活工藝資料館」（一九七二年），福島縣三島町也曾發起「生活工藝運動」（一九八一年）。雖然每個人對「生活工藝」的想法不盡相同，共通點卻都是對日常生活中的工藝有所共鳴，而非仰之彌高的高級工藝。

在本書中，我打算從製作的現場來探索「生活工藝」尚未確立的輪廓。畢竟無論生活或工藝，原本就都是多層次的，根據浮現腦海的九個關於工藝的關鍵

詞，從多種角度來思考。創作者也在對話時給予諸多指教與協助，在此向各位表達由衷的謝意。

目　次 — _index_

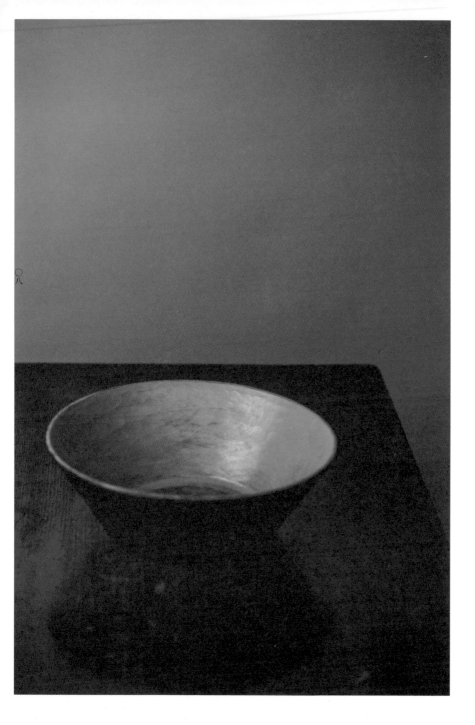

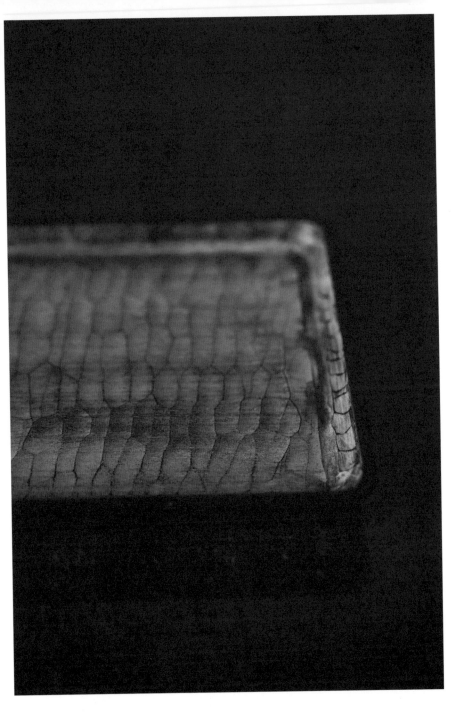

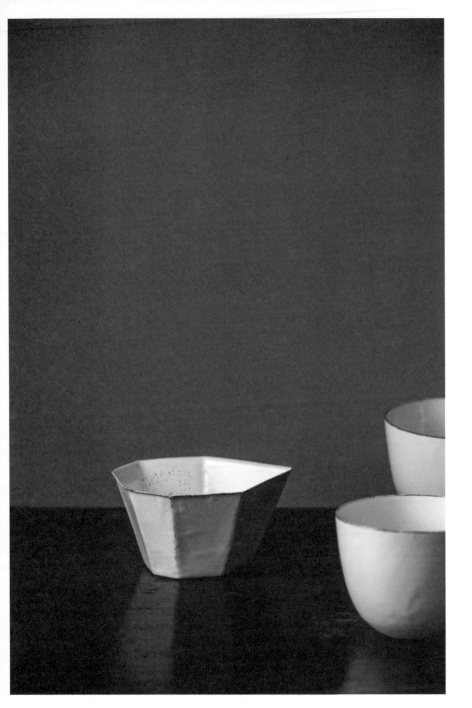

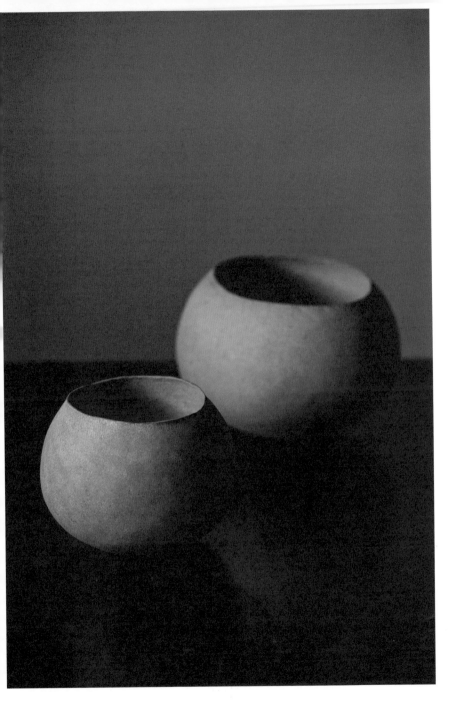

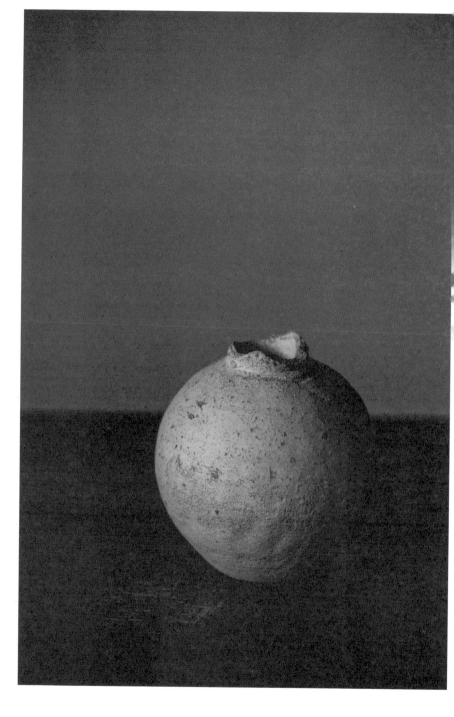

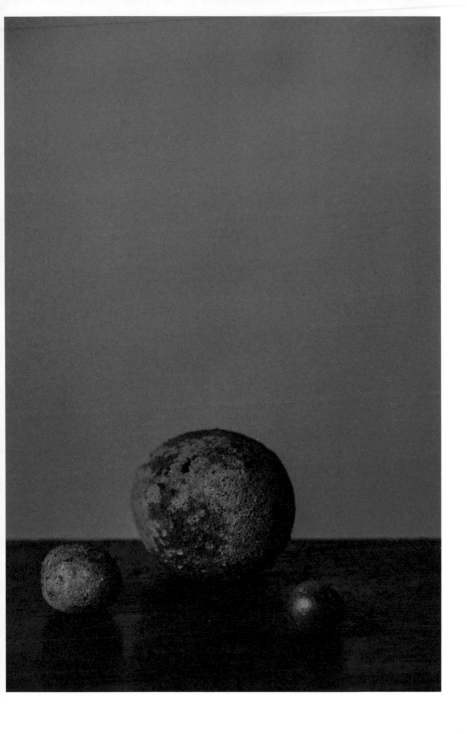

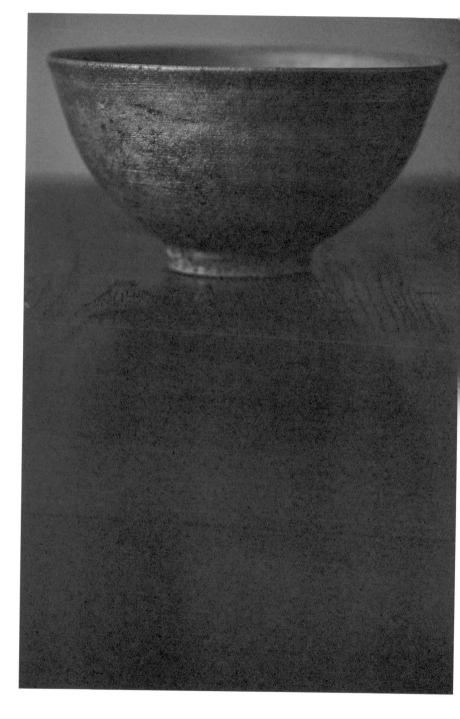

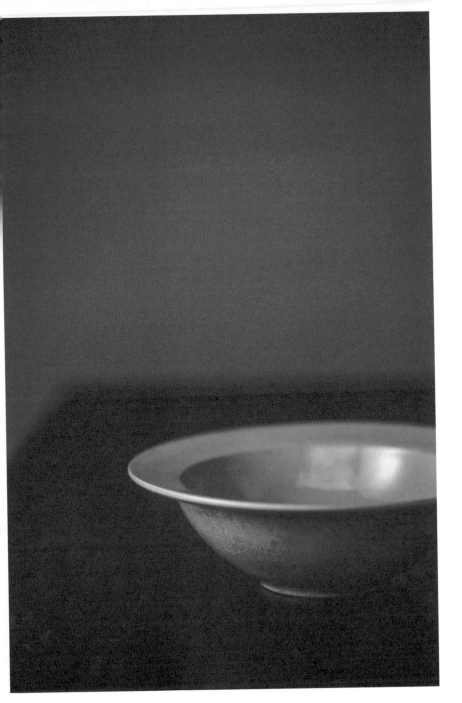

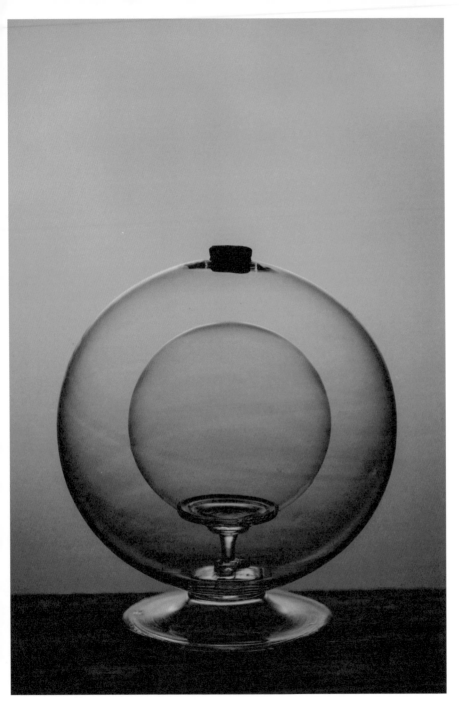

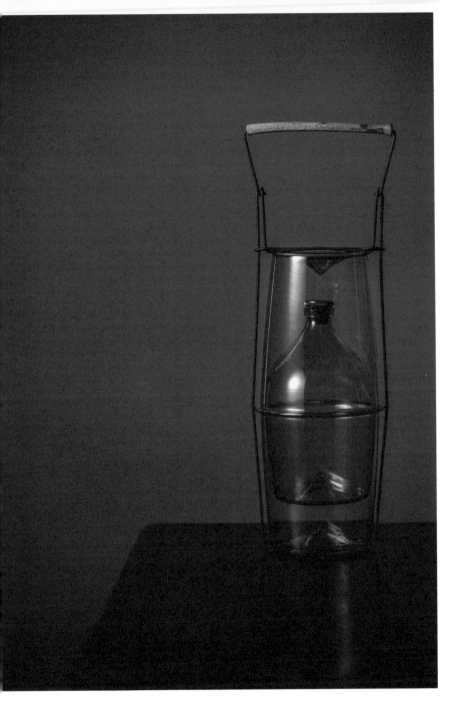

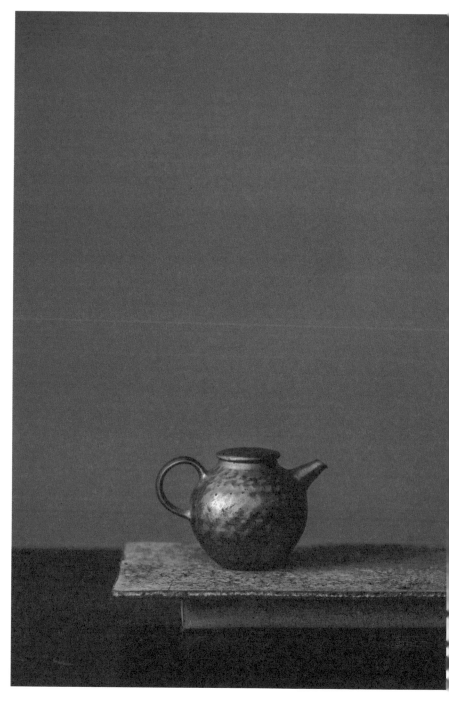

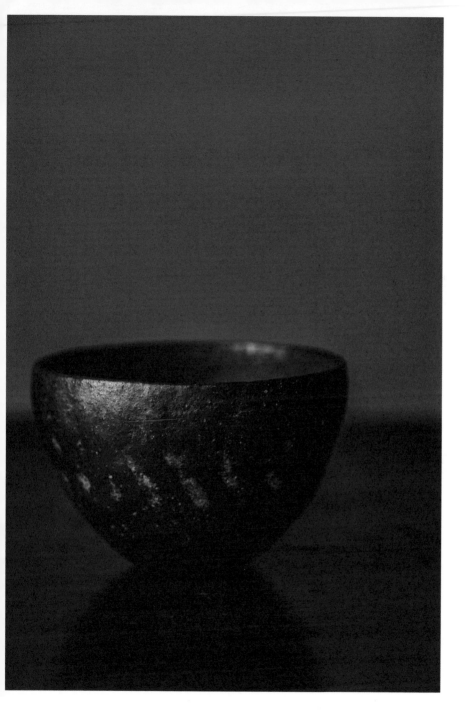

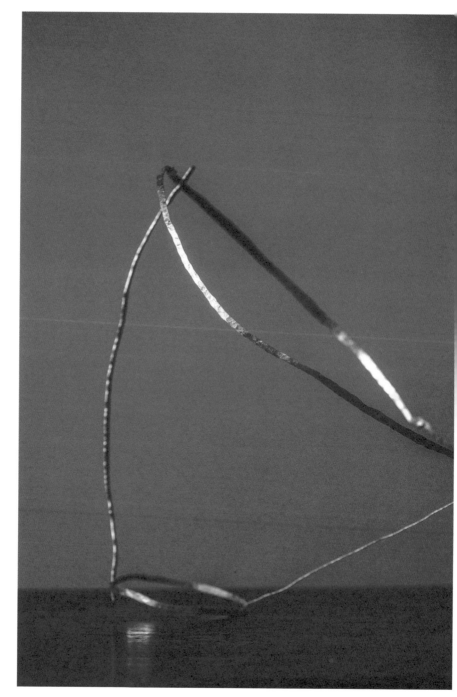

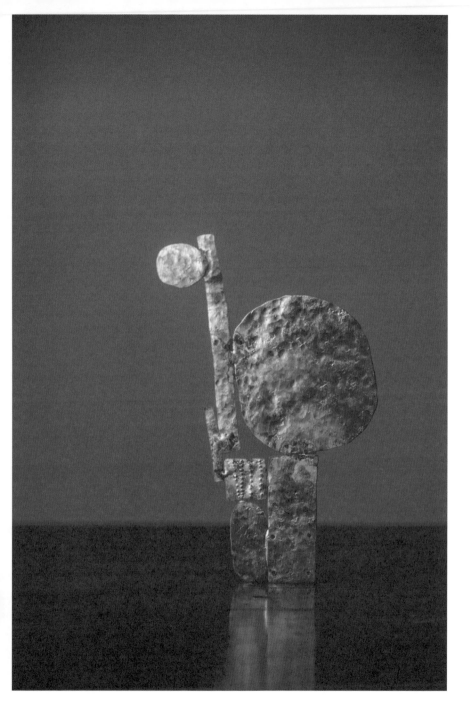

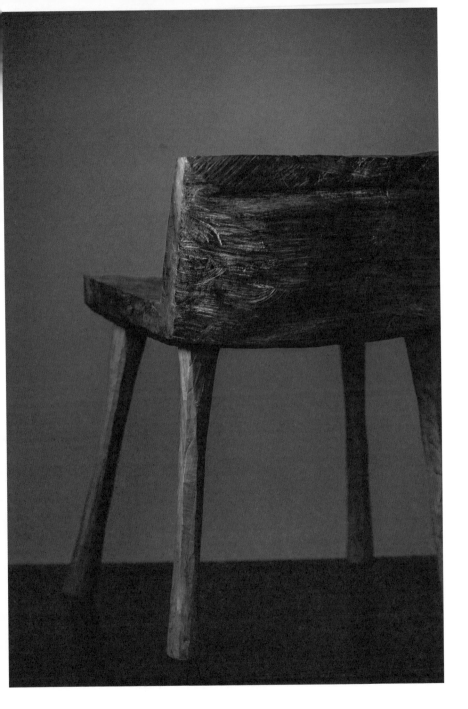

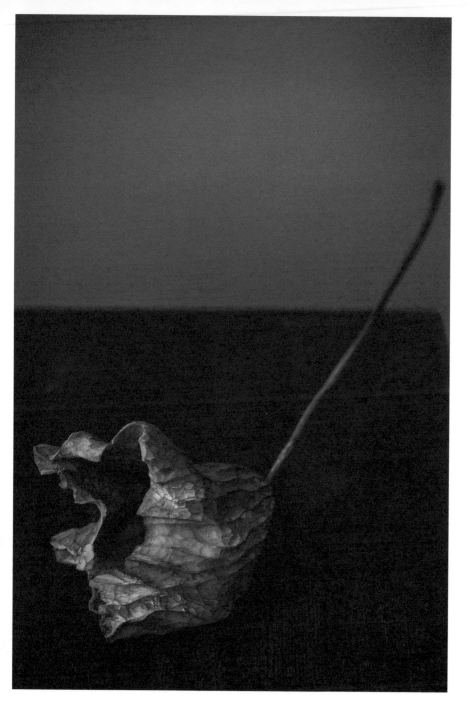

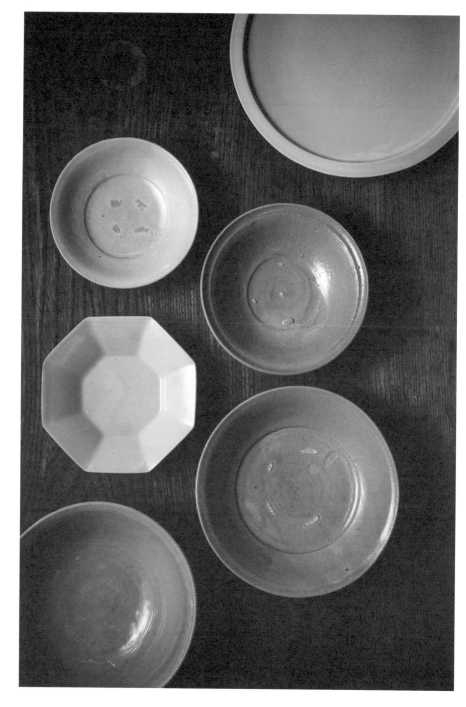

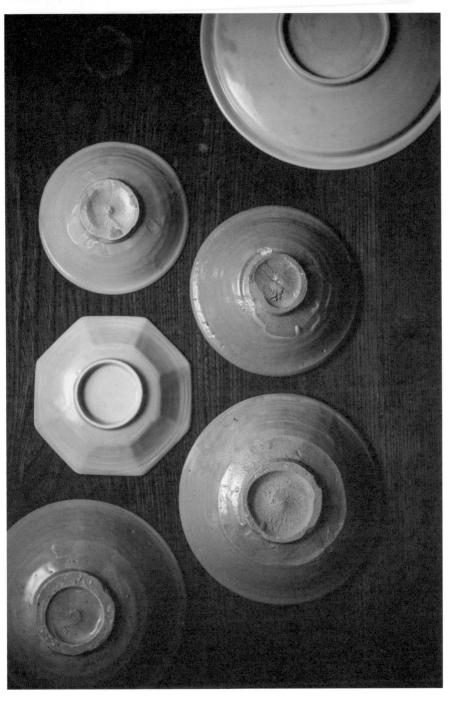

I.
親近之物

—
Intimate things

I. 親近之物 | Intimate things

——自然的也好人工的也罷，
畢竟這世上沒有什麼東西是不具觀察價值的。
摘自《Papa You're Crazy》，薩洛揚（William Saroyan）作，
日文版由伊丹十三譯，一九八八，新潮社

當作品被人評為「普通」時，我想一般來說都偏向否定之意。這多半是指作品沒什麼值得一提的部分，或者平庸、無趣等。不過詞彙的含意兼具深度及廣度。我個人就很喜歡「普通」一詞，而且回想起來，與其被人稱讚特別，一直以來我似乎都更偏好「普通」這種評價。每個人對普通的解釋都不盡相同，其意義亦不明確，既不偏左也不偏右，總是維持在中間。不像高人一等的視線那樣冷漠，而是放低身段來觀察；不是極端明快的形象，而是平凡的日常——我就是將

「普通」與這些重疊在一起。以前的市街道路狹窄，門戶之間距離很近，左鄰右舍往來密切，孩子們從小就處在與鄰居頻繁相處的環境下。在家中，約六個榻榻米大的客廳裡放個矮桌，一家人圍著那張桌子吃飯。這時父親總會責罵說話的孩子「給我安靜吃飯！」我認為他期待的是孩子別打亂一家人在沈默中共享的連結。日本人有一種不透過言語來連結人與物的特質。無論從好的角度或者壞的角度看，同化傾向都很強烈，而且不只是對人，日本人似乎也很擅長與物及自然等心靈相通。即使在已大幅西化的今日，亦不放棄諸如回了家要脫鞋或是手持碗盤用餐等習慣。因為這樣比較乾淨舒服、吃起飯來也感覺更加好吃，這是一種撇開了道理邏輯的選擇。

在日本三一一大地震後，曾有人來找我修復破碎的器皿。對方在信裡提到儘管對於自己一個個收集來的器皿摔壞一事抱持著「有形之物必以朽終」的想法，失去每天使用的餐具，心中仍免不了遺憾。雖然原本不過是餐具，卻因為經常使用而不再只是餐具。陪伴在家人身邊的時光使得餐具超越了單純的物品，成為滿

載全家人回憶的相簿，塞滿了家人與自己生活時光，無可取代。

自古以來，日本人就以自然生長於土地的天然素材來製作生活用品。正因受惠於自然且對此心懷感恩，故總是能修就修、能改就改地珍惜使用著。人們認為就和山與林都有神明存在般，每件物品也都有神明，如果任意糟蹋便會遭受懲罰，所以皆小心使用。日本人一向如此親切用心地對待物品。

我認為日本工藝的一大特色──親近性，就是由此孕育而成。

所謂的親近性，是將物品拿到自己身邊。在日復一日長期、密集的使用過程中，物品彷彿變成身體的一部分般逐漸軀體化。人物合一時就不只是透過視覺、還能以身體智能看見該物品的優秀之處。優秀的生活工藝不單純由外觀形成，而是由視覺與身體智能共同創造出來。

工藝的兩種類型

工藝可分為兩類，一是象徵帝王權威或用於宗教儀式的祭祀用具類型。目前被陳列於博物館，以及被當成傳家寶、小心收藏在倉庫內的物品，我想應該都歸屬此類。相較於這些高高在上的工藝品，另一種則是用於庶民生活中的工具與容器。而所謂「近在身邊的工藝」當然屬於後者，它們並不特別，是很普通的東西。非供遠觀鑑賞，而是放在身邊每天使用，亦被稱做常用器具或日用品等。超越時代，持續為人們所愛用的東西，正因為存在了這麼久，所以自然而然具有某種普遍共通的形式。高高在上的工藝品由於高價，人們總是很小心謹慎地使用，但庶民的日用品則是用完了就丟，很少被留下來。不過在生活中為人們反覆使用的物品，具有經由生活的悄無聲息所琢磨而成的美感。就這層意義而言，「生活」對工藝來說彷彿培育農作物的田地土壤一般。我認為脫離了「人類生活」這片大地的，便是所謂的近代工藝。因此我們希望能將工藝拉回至其原本形態。

工藝之所以脫離「生活」，理由主要在於嚮往藝術、期望能被認同為「作品」。介於藝術與工業（產品）之間，工藝一直以來都被視作殘羹剩肴，於是職人們亟欲「獨立」，也就是試圖從工藝的製造者成為創作者。

近代藝術十分重視自我表現，導致眾人競相著墨於細節差異，結果便是各種風格雜亂並存。真正的才能固然珍貴，然而其數量一旦過多，人們便不再那麼珍惜，甚至理所當然地失去興趣。過去曾一度輝煌的作品主義及創作者形象等，也以號稱為其發展極限的一九七〇年代為分界，開始逐漸失去魅力。

「生活工藝」便出現在這段過程之後。想必正因如此，令它脫離了「作品」形態，而職人儘管是創作者，製作方式卻偏重使用者端。雖不如世上只有一件的藝術作品般充滿個性，也不特別強烈，但就因為這樣，它才得以做為平日使用的餐具而為眾人所接受，才能夠與生活連結。這是極具意義的。當然，這樣的工藝形態過去就已存在，並不是什麼新發明。但以成為「作品」為目標而遠離人類生活的工藝、重新與社會及他人建立起連結這點，應該是一件相當值得注意的大事。

黑田辰秋是一位留下了許多優秀木工成品的人。其中最讓我喜愛的，是位於京都百萬遍（指京都知恩寺附近區域。——譯者註）的咖啡館「進進堂」的家具。

大而厚實的橡木材質桌面與長椅，歷經八十年歲月至今依舊堅固。而在此期間每日不斷被使用的橡木表面有著深奧的色彩與光澤，呈現出木頭家具的最美樣貌。

坐在那樣的座位上，就彷彿坐在大樹下，令人心情放鬆。在店裡常看到有人閱讀或唸書，不過我想即使是對年輕人來說，坐在這家具上度過的時光，也已經成為令人難以忘懷的記憶。黑田發現了被埋葬於歷史的庶民工具「我谷盆」（一種內外都以刀削雕刻而成的托盤。——編者註），我認為他是個將木工的世界開拓得更為寬廣的人物。不過他晚期的作品，例如專為黑澤明製作的椅子等，我無論如何就是沒辦法喜歡。有如國王的王座般尺寸超大又具權威感，看起來就像是被無關椅子本質、只想讓所見者皆訝異的自我意識贅肉給撐大了一般。本應為「貧」工藝的民藝思想已然沒入陰影，變成創作者意圖過度展現的「作品」。以民藝的創作者之姿出發，明明是深知普通之美的黑田，至此，所謂貼近民眾生活、謹慎低

調、方便易用又經濟實惠的漂亮椅子形象竟已徹底消失殆盡。

為民藝推手一員而為人們所熟悉的英國人伯納德・李奇（Bernard Howell Leach）如此說到：

「關於具自覺性方法的藝術家，和與該種自覺無緣的職人間的關係。米開朗基羅並不是修行的僧侶，而濱田庄司所製作的茶碗也不是十六世紀李氏朝鮮的工人所做的喜左衛門井戶。它們都是美麗的花朵，當被放在天堂的圓桌上時，到底是哪個比較美呢？」（摘自伯納德・李奇《無名的工人》，一九七二年，講談社）

「美麗的花朵」不分工藝或藝術，其間並不存在藩籬。「具自覺性方法的藝術家」所創作的，和「與自覺無緣的職人」所製作的美麗物品，兩者並無優劣之分。就如出自黑田之手的「進進堂」的家具，看得出其年輕時的嚴謹精神隨著年齡增長逐漸鬆懈。看了他晚年製作的那把椅子便忍不住覺得：是否成了大師，手握的韁繩就鬆了，就忘了生活中的簡素之美。相對於「奢」工藝，存在著與之相反的「貧」工藝。我想民藝彷彿是對所謂充滿大地性、如同從人們居住的地面浮

出之工藝的一種批判。對此若是沒有深刻入骨的理解，即使出色如黑田，也會喪失「生活感」。除了要求自己引以為戒外，我也要在此加以強調。

不經意的事物

我喜歡在海邊「尋寶」。雖然這時代只要願意付錢什麼都買得到，但在海邊撿的東西卻是當時我若沒看到，它便會漂走、就此消失的。這其中存在著撿拾店裡沒有的廣大地球碎片般的樂趣。我會把撿到的圓石頭、白石頭、生鏽的金屬片等排列在窗邊，持續觀察。正如剛剛薩洛揚所言「這世上不存在不具觀察價值的東西」。

生活中也充滿了「具觀察價值」的東西。在生活裡如氣泡般浮出的「小發現」，很快又會在生活的循環中沈下去，雖然要將它撈起並不容易，但在如此的小細節裡，確實存在「價值」。仔細觀察微小事物，就等於是把這世界拉到自己

身邊。與這世界親密接觸即重新感受生命，在劇烈變化的時代洪流中，將連結了自己與重要事物的一根繩索緊緊握在手裡。

日本的工藝呈現出一種在物品背後有著沈默陰影，有某種寧靜沈積於其中的感覺。那是一種下意識流淌於生活底層的人們的心情主軸。在日本電影界，存在有從小津安二郎延續至市川準、是枝裕和的家庭劇譜系，而我認為他們的電影所具有的特質，就是人與人之間的親近感及親密氛圍。人與物都像模糊的風景般融為一體，無法個別分開欣賞，融化在宛如感情的氣氛中。小津安二郎曾說過「我的主題就是『多愁善感』這種很日本的東西，反正描繪的是日本人，所以我想這樣應該很合適。」（摘自《全心全意描繪的多愁善感》）不過在這方面，日本的喜好和西方或中國等明顯不同。日本氣候高溫多濕，風景會因濕度高而顯得模模糊糊。此外在語言方面，日語有時會省略主詞，搞不清楚是在說誰。與其使輪廓明晰，日本更傾向於對姿態，或是有某個東西在那兒的跡象更能發揮感受性。總覺得缺了一點、而非完整，被雲朵遮蔽了一些、而非滿月比較好。畢竟當一切都看

得清清楚楚，似乎就會失去喚起某些東西的能力。隱藏、憔悴、缺陷——日本人的覺察建立於這些不完整所具備的喚起力。

泡沫經濟破滅後的期間被稱做「失落的二十年」。在那段不論做什麼都沒用、彷彿每個人都躲進了自己殼裡的時期，經濟低迷不振。我認為應該特別留意「生活工藝」正誕生於這樣的時代並大為擴展。而其擴大方式也很特別，並非始於都會，而是從住在鄉間的創作者或美術館的微小舉動出發，由點的共鳴逐漸擴大至面。雖然生活本身並無都市與地方之別，但地方（鄉間）因為尚未都市化，生活感覺起來更為親切，而這或許也是此擴大方式的形成理由之一。同時有起來越多再也感受不到特地住在地價昂貴的都會區有何意義的人們，捨棄都會的熱鬧繁華及便利性，從都市搬往地方去追求屬於自己的生活方式。當然這背後也存在著網路及宅配普及，地方容易生活的魅力因此相對提高。正如工藝博覽會引用「世界變得太紛亂，人類其實是更單純的。」（安德烈・塔可夫斯基（Andrei Tarkovsky）的《鄉愁》）說明舉辦主旨，人們想追求更單純的生活。我覺得這是一種在複雜化

社會中，由身體的天線所接收到、有如動物直覺般的東西。而所謂的單純，對某些人來說可能是自己動手做，對某些人來說則是務農，又或是在鄉下擁有一間小店。每個人各自找到容身之處，開始各自編織自己的小故事。事物會反映時代，包括與家人生活的富足感，還有以自己的步調而非社會的步調前進等。我想「生活工藝」就是由這樣的時代情感所產生的一種現象。想必是時代追求「生活」，使得工藝貼近生活。

II.

素材感覚

Texture

II

日本工藝的觸感、質地等一向深得我心。東西不是光用看的就好，還要拿在手上、接觸嘴唇，日本人具有以五感接觸物品的習慣，因此對質地的感受力自然較高。工藝之美，在稍微拉開距離觀賞時，形式及線條很重要。不過，近在咫尺幾乎想舔一口般的觸摸慾望被稱做賞玩，而這時質地就比形式更令人迷戀了。在陶藝愛好者之間經常流傳著一句「一燒、二土、三細工」。亦即最重要的是窯燒陶的燒製狀況（燒），其次是做為原料的陶土本身的魅力（土），製作手藝技術（細工）及形式等則排在最後。所謂的「陶器愛好者」往往是醉心於觸感、釉藥的塗抹狀態、色澤、樸拙土味、底座的切痕、拿在手裡的感覺等並且無法自拔的人種。

還有一個常聽到的說法是「一樂、二萩、三唐津」（茶碗則為「一井戶、二樂、三唐津」）（「樂」是指京都的樂燒，「萩」是指山口縣的萩燒，「唐津」是指

佐賀縣的唐津燒，「井戶」則是指萩燒中的「井戶茶碗」。——譯者註）。喜愛酒器、茶碗的風雅之人自古以來就多不勝數，而「杯子就是要那裡出產的好」這類意見累積的結果，便是出現了這種排名順序。「如何？這應該是最頂級的選擇了吧！」昔日茶道愛好者們滿足的表情浮現我眼前。

質地就是如此迷人，因此從創作者的角度來看，找出有魅力的材質這件事本身即為一大目標。若某位創作者或某個產地能創造出他處沒有的獨特質地，等同於百分之七十的完成度，接著只要在形式上進行發展即可。而由此亦可見，器皿的「質地」對工藝來說非常重要。在日本，我想質地一直以來都由陶器愛好者所引領，不過繪畫的肌理亦然，當然還有金屬、木工、漆工等，基本上質地適用於所有工藝。

某天我去參觀了金屬創作家金森正起先生的個展，當天正好有個機會和他針對「質地為何是工藝的中心課題？」好好地聊一聊。因此接下來我打算一邊夾雜那時與金森先生的互動對話，一邊探討這個部分。

我們首先從展示於會場的四方形鐵托盤開始聊起。該鐵盤被放在地上經過日曬雨淋好幾個月，早已鏽得亂七八糟。當然最後完成前上了烤漆，處理到鐵鏽不至於沾手的程度，而其生鏽的程度、狀態也很有存在感，所以才能做出這樣質地絕佳的托盤。此時我們的討論聚焦於，若考量到它是要「用於日常生活」的話，可能會讓人有點遲疑這點。雖然在作品上追求對工藝而言極為重要的質地，然而一旦面臨實用需求，便會產生些許猶豫。這是因為以手觸摸的質地和以眼感受的質地之間，存在著感覺上的差距。創作者經常面臨這樣的情況，而這時該如何下決定？答案就取決於創作者內心微妙的判斷了。

「我認為若是立體藝術品之類的創作，在某個程度上質地應該可以強烈一點沒關係，但若是在展覽館之類的地方看到，覺得很棒就帶回家，結果返家後卻覺得不太對勁這種事情還滿常發生的。關於像容器一類以使用為前提的作品，和立體藝術品等在質地上的差異，我確真想了很多，一旦創作主張太過強烈，就會讓人不想使用。雖然買的時候覺得很OK，但我深深以為這和讓人真心覺得好用、想

用，還是有極細微的不同。」（金森）

當我以手指觸摸該鐵盤被鏽蝕得凹凸不平的堅硬表面時，我的確也感覺到了那麼一點點的不對勁。東西當然不是漂亮就好。但其實現今我們周遭環境裡的所有東西都表面平坦到無趣，似乎太過乾淨漂亮。三合板、樹脂、石化產品，市售商品基於易用、方便流通、價格低廉、避免客訴等理由，幾乎都使用化學材料。所以我們才會被手工製的物品所吸引，才會在生活中追求粗糙的泥土質感及鐵鏽材質的魅力。。換句話說，問題就在於該把勝利的旗幟判給「方便好用」還是「質地」，而我認為這種屬於感覺領域的東西，正是工藝最重要的關鍵所在。金森先生邁入了以往從未有人踏進的全新金屬領域，在「這個好」、「啊，這樣太過頭了」之間來來回回進行微妙的判斷，持續尋找著質地的最恰當「答案」。

「也不是生鏽了就好。現在的我有時也會有那樣好像鏽得太過份了點的感覺。」（金森）

若是過於猶豫而不願跨越，或許安全，但當然也就失去了趣味。使用時所感

受到的愉快舒適，和只做為裝飾欣賞時不同，這之間的取捨十分重要。

此外，這種對成品質地的判斷，還會因為使用場所是家庭或者餐廳等而有差異。以家庭來說，好拿、好處理、平常用起來不需顧忌的應該比較合適。相較之下餐廳的重點就會從「使用」再更偏向「外觀」一些，畢竟華麗的擺設（表演）與搶眼的器皿選擇也都是一種享受。

「京都有餐廳使用我做的破爛鐵盤。我把形狀比較完整的托盤上漆，和已經鏽得破破爛爛、形狀不完整的托盤疊在一起，做成裝置藝術，放在展場。對方說他們想連鏽得破破爛爛的托盤一併買下，要求我全部上漆。用這些托盤盛裝餐點端上桌，客人都說很棒。這是因為在餐廳裡才行得通，用在家裡應該會覺得很奇怪。家用與商用完全是兩回事。」（金森）

木工最近很流行大膽採用如森林中腐木般充滿野趣的材料來創作，我想這始自德國的恩斯特・甘培爾（Ernst Gamperl）或美國手工藝品的木工轉盤作品。據說金森先生也曾買過一個，但放在自己現在的家中覺得有點奇怪，所以收納起來，

沒置於房內展示。這類作品是以壺及花瓶等為主，重點偏向「展示」甚於「使用」，因此在「展示」的情境中可充分發揮效果，然而一旦拿回家裡，便顯得格格不入，變得毫無作用。不過，我想這是感覺層面的東西，無法明確劃分界線，仍會因時間、地點不同各異。只是給人的印象會在「鑑賞的情境」和「生活的情境」中出現明顯差距這一點，是能確實被感受到的。直接將之簡單分為「鑑賞工藝」與「生活工藝」或許比較清楚易懂，但我覺得與其如此乾脆地分類了事，反倒是這種在創作者心中看不見的選擇及猶豫裡，才真正潛藏著工藝的重要關鍵。

所謂的「粹」美感在江戶時代備受重視。不過度、但也不是毫無表現的那種微妙分寸便稱為「粹」，另外也有人將之解釋為「無增無減」，字典上的定義則是「不過度突出，也不過度退縮之意。不多不少、均衡而恰到好處」（實用日本語表現辭典）。金屬雖然生鏽，並非整齊漂亮，但也尚未犧牲易用性的那條恰到好處的界線便是「無增無減」。千利休（日本古代著名的茶道宗師，有日本茶聖之稱。——譯者註）也曾說表面太過誇大突出是不行的，稍微有點壓抑，且仍能在其背

〇六〇—〇六一

素材感覺

觸覺的世界

後感受到華麗才可行，而這恐怕正是令人感到舒適的關鍵所在。社會一旦過度人工化，大眾就會反過來追求野性。但在生活中，不多不少、均衡而恰到好處是很重要的，並不是「有生鏽的就好」、「有野趣的最棒」。我認為挑選物品時，「無增無減」，不過度強烈，也不過度毀壞的感受性，對觸覺之美來說相當重要。

「我是個雕刻家，或許正因如此，這世界對我而言就是觸覺。觸覺被認為是最純真的一種感覺，也可說是最根本的。」（摘自《觸覺的世界》高村光太郎）

觸摸物體。就像這樣，年幼的孩子便是如此以指尖感受世界的觸感。長期任職於精神醫療業界的中井久夫表示給患者黏土，請他們握著黏土動動看，「透過手指的感覺以及對可塑性材料之作用，便能找回喪失的『自我』。」（《接觸造型論》，稻荷繁美，名古屋大學出版會，二〇一六年）。我想這是因為，以手觸摸物

體具有致使「現在我存在於此」的「生」的真實感覺重新復甦的力量。而製作工藝品的人在平常工作時（無意識地）所感受到的，也正是這種真實感受。當那種「最純真」且「最根本」的感覺迅速湧上時，就連形式及用途等製作目的都將退居於後，體內會充滿「就只是存在於此」的真實感。創作者對陶土或木材等進行加工時，藉由所感覺到的反作用力掌握該素材特性，並理解其強度。以此方式不斷累積經驗與知識，同時追求未知的質地，就彷彿漫步於黑暗的森林之中，撥開樹叢，踏入更深處。

我曾聽說在歌舞伎的情侶私奔之類場景中，女形（歌舞伎中以男扮女裝方式扮演年輕女性角色的演員。——譯者註）在上台前會先用冰塊讓手變冷。如此一來，上台與對手戲演員牽手時，對方便會因為（排練時所沒有的）那冰冷觸感而瞬間心裡一陣小鹿亂撞。據說就是這種冰冷雙手的真實感覺讓演技品質更上層樓。

即使是在文明發達的今日，以人類的生存而言仍有許多事物是不可或缺的，例如「真實感覺」可能就是其一。對日本人來說，工藝或許是將自然拉近的一種

裝置。觸摸器皿的表面質地就等於觸摸自然，會使自己本身的生命律動與自然產生共鳴。所以器皿象徵了自然，創作器皿便是在形塑這世界的觸感。我想，大概沒有哪個國家比日本更深愛工藝了。日本人對於工藝的愛，源自費盡各種心思，從自然取得衣物、居處、食物等活用於生活中的古老記憶。這都是基於期盼經常接觸自然、與自然合而為一的強烈想望，所以才能接受大自然的豐富賞賜。

充分發揮素材質感

這是個說到木工就想到家具的時代，可是家具畢竟是高價品，並非人人都買得起，為了能夠更平價、更平易近人，我開始創作木製器皿。由於偏好純淨的木頭質地與油裝處理（Oil Finish）的天然觸感，讓我持續思考是否能以不同於家具的形式，將之融入生活。而金森先生也有類似想法。另外在其他採用如玻璃或石頭等以往距離生活較遠的素材的各領域創作者之中，也逐漸有越來越多人試圖將

這些材料拉近至生活中。

「我從年輕時就一直在思考究竟如何才能讓金屬在生活中看起來舒服、順眼？實驗許多材料與處理方式後發現適度的生鏽感是最好的。後來我發現自己終究還是想用鐵、鋁及搪瓷等平凡無奇的材質，若應用這些材料，應該更容易說服大家使用。」（金森）

創作者相信素材的力量並站在輔助素材的立場進行創作，通常會產生較好的結果。又或者，讓素材自行發揮。而這取決於創作者對合適場所及用法的理解能力。

「感覺起來，日本人一直很排斥以金屬容器盛裝熱食來食用。金屬是冷的，多半被拿來裝甜點或蛋糕之類的東西。我覺得若無法深入思考到這種程度，就無法貼近生活。不單是處理得乾淨，我自己心裡有一條所謂的舒適停止線。要做得漂亮當然可以，但還是有個到此為止都還算算舒適的程度範圍就是了。」（金森）如果表在追求質地、質感的過程中，很重要的是，別流於單純的「風味」。

面質地沒能確實與自己內心粗糙的生命觸感連結，就會變成只是表面有粗糙感而已。因為除非與精神拮抗，除非該質地深入至心靈深處，否則無可奈何地，它就只會像個裝飾般。製作時，創作者和現實之間的張力很重要。在質地這部分，關鍵在於打動人心。要做到這點，還必須鍛鍊自己的素材感覺。

碰觸土壤時，會有一股充實的感觸在體內緩緩擴散；接觸木材時，會有一種無可言喻、朝遠方伸展成弓形的感覺。想必是觸感連結到我們的潛意識，身體因而出現如此反應。製作工藝時一半是接觸工藝的素材，一半是接觸「大自然」。

手工的步驟安排得非常合理，而接觸大地與森林等大自然的野性時會觸動身心。

正因為心中懷抱著這些不合理、無法徹底切割的情緒，工藝才有發展的可能性。

Ⅲ.
脆
弱

Fragility

早晨，拉開日式窗戶的拉門，庭院中的樹木映入眼簾。四照花、野茉莉、娑羅樹、楓樹、柳樹、山梅花、具柄冬青。明明是每天映入眼簾的景色，但或許因為花草樹木是活的，所以每天都有新鮮感受。明明樹木都只是默默地佇立著，卻能日日有新氣象，這點總是令我讚嘆不已。

我們家的庭院至今都由我自己親手照顧。割草就像理髮般，能讓庭院顯得清爽舒適。剪去多餘枝葉，形狀就會更美一些。只要好好照顧，庭院也必定有所回應。我想這種如對話般的互動，正是園藝工作的樂趣所在。不過，一旦徒長枝茂盛生長，在遠超過自己的身高處長得密密麻麻時，到底該從何著手、要怎麼處理才好？外行如我就只能舉手投降。於是我首度請來園藝師傅幫忙處理。

當園藝師傅開始動工，我興致勃勃地在一旁觀察對方如何剪枝。他相當大膽

地剪去了樹葉茂密的粗枝及生長力強勁的枝幹。我一邊想著這股暢快的乾脆俐落

外行人還真是做不來，一邊繼續觀察，結果發現他小心留下的，都是瘦而纖細，

看來弱不禁風的那些樹枝。常聽人說「就如在野地般的花」。的確，走在陽光被

高大樹梢遮蔽的森林深處時，其中的低矮灌木看來確實是瘦而纖細的。我想師傅

應該就是以那種不過度加工的清冽純粹做為日本庭院景緻的標準。對予人柔和印

象、即使只是些許微風也會為之顫動的細緻庭園來說，「脆弱」是一大要素。彷

彿能原原本本地接納肉眼不可見的波動般的細緻庭園，畢竟少不了能捕捉那細微

動靜的「脆弱」。而我在觀察花藝師傅們摘花時，也有類似感覺。回想起來，精

力旺盛的他們都不摘，總是只選擇纖細柔弱的那幾朵。無論樹還是花，都是要從

眾多枝幹及花朵中挑選出美麗的，我想這時挑選的眼光著實重要。

處理後的庭園，枝葉被梳理得適切宜人，還能透過間隙看見對面景色。沒有

太多人工涉入的味道，稍微再過一陣子感覺又會更好。有深淺、有明暗，還有呈

點狀的白花與莖的細線，就像是一幅淺色畫。看了之後，不禁讓我再次體悟到，

日本人真的是以「脆弱」為美的民族呢。

從葉隙灑下的陽光，伸手抓不住。被穿透拉門的柔和光線所包圍的幸福時刻，如夢似幻，稍縱即逝。如此的清淡、虛幻具有強大事物不可能出現的魅力。

美並不固定，正因會搖晃、顫動，會轉瞬消失，所以才美。對於這些不均衡的、無法擁有的，我們反而更能感受其魅力。

日本是個地震、颱風等自然災害頻仍的國家。受災了，又重新站起來，而於如此一再重複的過程中，所謂「天意不可違」的放棄心態不知不覺地就定居在人們的內心深處。不管是希望能平息自然的憤怒，又或是對自然的恩澤表示感謝，除了雙手合十仰望天空外，別無他法。就像這樣，面對自然，我們總是顯得被動，總是「脆弱的」。而以自然為素材的日本工藝，與此密切相關，也深深受惠於此。工藝在近代化與設計出現之前的時代便已經存在於日本，因此我認為其中包含了許多人類與風土所具備的心靈與感受性。

「整體來說，日本與西洋住宅，例如在建築裝飾方面就很不一樣，在日本只要

掛些長條狀的小東西就算是裝飾了，但在西洋住宅的大型結構下，放個那麼小的東西是絕對無法吸引目光的。」（夏目漱石《西洋所沒有的》一九一一年，夏目漱石全集三四，岩波書店）

原本日本的工藝品就是以在日本家庭中使用為目標（這是理所當然）。亦即針對由木頭及紙張建造的房子，基於周遭環境也適用的樸素住家與生活製作而成。但近代工藝卻不是針對這種庶民型的一般住宅，而是以更具權威的大型建築──美術館等空間為志，於是工藝便像是被迫脫離以往人們熟悉的母之大地。人們開始追求諸如裱框油畫、具重量感的青銅雕刻等那些起源不同之西方藝術的裝飾方式，而創作者們也都以此為目標。

創作者在被素材束縛的同時，必須一併應付近代工藝的挑戰。可是這怎麼想都不合理。不知不覺地，近代工藝也逐漸失勢，當不再需要勉強的平穩時代來臨，比起穿在身上一點也不舒服的時髦衣物，更多人想要的是以合理形式創作、真正令人開心且適合日本人的工藝品。相較於以「概念」的理論強力武裝的美

術，它給人的印象或許薄弱，不過它在創作者的思慮中浮現了又消失，卻也是極脆弱的。雖然仍在探索，但並非模仿，希望能創作出真正源自生活的作品的這種心情，正於我們心中逐漸萌芽。

「日本的東西必須在對應的情境（生活環境）中才看得出它好在哪裡。例如在房間裡用餐時，並不是只有吃飯用的碗漂亮，而是在有托盤、有壁龕的插花裝飾，以及穿著和服的人提供服務，甚至庭院裡的燈籠還點了燈火的環境中，那只碗才真正活了起來。那是一種在合奏之中，各個部分相互襯托所創造出來的和諧之美。」（《建築是詩──吉村順三的一○○句話》永橋為成審定，二○○五年，彰國社）

在西方藝術裡，負責創造的創作者地位極高，但在日本的工藝領域中，與其說是每個完成的作品各自發揮美感，陳設及搭配其實更為重要，往往要替相鄰的物品或使用的人預先留白。像器皿為了容納料理便留有未完成的空白，所以才說「日本的東西必須在對應的情境中才看得出它好在哪裡。」音樂也是，為了演奏出

優美的和弦，就必須具備能夠聽出整體音樂的耳力。只具備獨奏實力對合奏而言是不夠的。同樣地，器皿也不光是獨善其身就行，還必須具備能接納適合該情境（陳設）之選擇、組合的包容力。

日本料理的長處在於充分運用食材原味。日本料理師傅在盡情發揮技巧的同時，還必須記得有所克制、不能做得過頭。所謂「懷石」，是指為了排解一時飢餓而放在懷中的溫熱石頭。而我想這也可衍伸為：儘管只能以自然生長於附近山野的食材（樸素的食材）來做菜，但做的人可是付出了全心全意的這種感覺。雖非高價品，但卻是以當季食材用心烹煮。只要是日本人，應該都知道那具有任何高級食材都無法勝過的豐富滋味。清清淡淡、沒有過度的處理，而且把擺盤也考慮在內。我認為這種「簡單樸素的豐富」正是我們日本人所熟悉的。季節，以及當地人的生活總是時時變換，相當容易發揮。然而它既不確切也不強烈，從這種易碎、容易消逝的脆弱之中找出了充裕與豐富的，就是日本人。

「必要的或許不是咬牙苦撐，而是不自覺地就求助於人的脆弱。缺乏並不是缺

點，那是一種可能性。依照這樣的邏輯，應該就會覺得世界是不完整的，也正因為不完整所以才豐富。」（是枝裕和《如走路般的速度》二〇一三年，Poplar社）

工藝完全是另一不同情境中的語言，但我覺得這說法似乎和工藝有某些共通之處。高度成長期的日本是「咬牙苦撐」地拼了命努力。同樣的，工藝若為了「作品」的獨立性而追求「強而有力」，便容易有過度表現的傾向。不過離開了這樣的努力態度，我想若能把「我可以不算是創作者，我做的也可以不算是作品，再怎麼以手工反覆生產都不會厭倦。」也當成是工藝工作的一部分時（這或許也是一種「不完整」），便是再度返回「生活」。

為了能意識到脆弱，從與堅強的對比中來觀察應該比較簡單易懂。明治維新起始的日本，自認應與西方列強為伍，以變得強大為目標。所以接著就讓我們以工藝為核心來討論這部分。

自江戶至明治時代前後，日本國民有百分之九十都是農民，據說年貢（稅金）不是用貨幣繳納，而是用米支付。那時絕大多數的人都從事農耕，貼近自然，過

著感謝大地的生活。平常穿的、用的籃子及餐具碗盤等，也幾乎都是以天然材料製作而成。日本人的自然觀，就像這樣，是從與農作物及山中植物共存的生活所培育出來。

不過這般人們與自然之間的連結，自近代以後便逐漸消失，人們的生活也有了很大改變。藝術、工藝、工業等領域的語言可說都建立於明治時代。突然出現了新的語言，同時必須實際加以配合，的確是非常辛苦。工業做為擔負整個國家未來的產業，集眾人期待於一身。而藝術也以進口西方文化的明星之姿，與建築等一同吸引了大家的目光。相較於此，工藝則被認為是有點「老舊的東西」，或是被當成如殘羹剩肴般。庶民的日用品以往幾乎都由工藝來負擔，和室隔扇、屏風、字畫卷軸、花瓶、香爐、棚架等具美感的室內創作品，也都屬於工藝範疇。然而日用品為工業產品所奪，室內裝飾的鑑賞場所亦從和室的壁龕轉移至西式房間或美術館，工藝已然失去以往的地位。甚至受到西方將工藝稱為應用藝術並將之等級降低的影響，由原來的主角身分屈居配角。

身陷於此困境的工藝，若是想恢復原本地位，就必須獨立為一種藝術類別。

約莫從致力於如「藝術」一般、希望以作品的形式創作出可與西方並駕齊驅的東西時，工藝便放棄做為單純的日用品，改將船舵轉往近代工藝的方向了。

為了獨立，工藝必須具備身為「作品」的說服力。而為了賦予創作物這樣的強度，就會開始追求所謂的大作主義（美國一九五〇至一九六〇年代的一種電影製作潮流，具有多為歷史題材、預算高、演員有名、片長很長等特色。——譯者註），或是技術至上主義，亦即令觀者皆為之驚嘆、讓看的人無一不拍手叫好的震撼力。但其實平常的生活用品本來就不需要那樣的強度、力量。對素材施以最低限度之加工所做成的樸素成品，只要具有忠於必要性的形式，應該就很足夠。因此我認為，自從以大作主義、技術至上主義為目標，工藝便不知不覺地就脫離了人們的生活場域，也脫離了社會。

當然，這樣的趨勢不僅出現在日本。原本在德國的包浩斯（Bauhaus），後來移居美國，於紡織藝術方面具領導地位的安妮‧阿伯斯（Anni Albers）便曾說過以

下這段話。由此可見即使在西方，近代工藝似乎也有類似情況。

「前陣子我去擔任某個展覽會的審查工作，申請參加該展覽的工藝作品數多達二五〇〇件，但在這些申請參展的作品中，竟有二四五〇件都是莫名其妙、毫無用處的東西，我必須承認自己還沒從那次的震驚中恢復過來。由於工藝變得不再重要，工藝品的標準也變得曖昧不明。工藝就如傍晚天空中明暗交融的模糊地帶，除了少數例外，既非藝術，也稱不上是實用品。」（安妮・阿伯斯《關於設計：誕生於包浩斯的創作》，日文版由日高杏子譯，二〇一五年，白水社）

二十世紀的藝術，由於非常自由，又或者因為純粹，所以一再解構再建構。前衛藝術的浪花如熱病般讓許多人成了俘虜，而實際上能克服那浪潮的，僅限於極少數萬中選一的藝術家。萬中選一者創作「作品」，其他人若能具有製作生活用品的多樣性則非常理想，但由於每個人的目標都一致，所以情況就變得相當詭異。必須以一般熱度處理的東西，卻因時代的高溫難以達成，這實在非常可惜。

我第一次想到「脆弱」這件事，是在「生活工藝與作用」展（工藝青花，二

〇一七）的會場。那裡展示了普通的日常用品，以及毫無溫度、就只是被放在該處、連個用途都沒有的各種物體。儘管有能用和不能用的差異，但無論哪個，都讓我感覺到了「脆弱」。同時也讓我注意到它們都具有被動、真誠、簡單樸素等所謂日本物品的特徵。

我認為物品的本質就是會與人心產生共鳴。善於言詞者的話語不一定能深入人心，而木訥、說話技巧稱不上高明者的話語反而較能讓人產生共鳴這件事，我想大家都曾經歷過。誕生於各個創作者手中的作品，不乏一旦社會化就會壞掉、揮發掉的。不過我想，今日，在那樣沈默的部分裡，在那種人類的脆弱之中，依舊存在著孕育出許多事物的泉源。

IV.
樸拙工藝

富永淳×三谷龍二

—
"Henachoko"crafts
— Not perfect but beautiful

IV 樸拙工藝

"Henachoko" crafts — Not perfect but beautiful

扁的與彎的

三谷：富永先生選擇工藝品的標準是怎樣的呢？

富永：以陶瓷器來說，我喜歡彷彿做失敗於是打算丟掉的那種被壓扁的類型。太俐落完美的會讓我覺得很尷尬、不知所措。江戶時代崇尚的是俐落完美，但現在這時代由於一切都很完美，所以就會覺得不需要那種完美的東西。像伊萬里燒那種有華麗圖案的瓷器，一定也是在家裡只有紙拉門、泥土地等缺乏色彩的時代做出來，才會被認為是美麗的。

三谷：蒔繪（在漆器上以金、銀等色粉繪製成的圖樣。——譯者註）也是這樣吧。從黑暗中浮現的感覺很棒。

富永：像現在這樣家裡不論是電視節目還是什麼的，到處都色彩豐富，選那種工藝品只會令人傷腦筋而已。所以大家才都喜歡素色的、低調的。

三谷：比起外觀精美漂亮，稍微有點樸拙感的東西似乎比較適合現在的生活。

富永：嗯，我這個人本身也是呆呆拙拙的，而我會選的東西也像是自己的分身⋯⋯。

三谷：我雖然也覺得精美的東西很厲害，但也就僅止於此了，實際上還是比較喜歡不會讓人有抗拒感、可以一直在身邊、感覺很親近熟悉的東西。之所以取「古道具」（日文的「道具」主要指一般的器具、用具、工具等。——譯者註）這個店名，是想表達「雖是舊器具但並非古董」的意思嗎？

富永：我不自認為是古董商，也不覺得我是古藝術品商。陶瓷器我都盡量選沒圖案的，就算有圖案，也是不完美的圖案。圖畫最好是用膠帶或大頭針固定，感覺比較好。物品的話，我會採取如器具、器具、書、書、書之類的配置方式，這樣會比單獨擺放更具有在家中的和諧感。有舊東西存在於貼近地

富永：我想搶眼、給人強烈感覺的東西，任誰看了都能有反應。但我想做的是那

三谷：但若是能注意到那脆弱感，就會覺得這件物品還真是不錯，對吧？

富永：我賣的東西大部分都是脆弱型的。不突出、不搶眼，是一旦周圍出現強而有力的東西，感覺就會被忽略的那種。

三谷：不是要明顯有裝飾，而是要自然不做作的感覺，對吧？就像在畫家的畫室裡，乍看像是東西都隨便亂放，但其實是有規則的。人與物毫不勉強地自然連結在一起的感覺可說是相當棒。

富永：我覺得在衣服及現代創作者的器皿作品等重疊的放置環境中，同時存在一些舊東西也挺不錯。我有個癖好是把整個空間視為一幅很大的圖畫，然後思考哪裡該配置何種顏色的什麼東西才好？我從小就會這麼做。當然現在也是。

三谷：您的意思是生活中有一些舊東西會比較有趣嗎？

面的近距離處，這種感覺也很不錯。

種大家都沒注意到的脆弱東西。短暫、易逝，感覺好像看過但其實並未看

過。若是能淡淡地提出這種建議，然後來個翻然一笑的話就好了。我希望

人們能感覺到我這樣的低聲細語，但若不是經常豎起耳朵、善於傾聽的

人，這種音量可能就稍嫌小了點，或許根本聽不到呢。我認為，具脆弱感

的東西留有可供託付的空間或留白。不過能否託付，我想也和使用者或觀

賞者本身的胸襟開闊程度有關。

三谷：在本書的第三章〈脆弱〉中，曾提到「不必咬牙努力」的論點，正因為沒

有過度努力，人們才能夠有所連結，而我覺得其實工藝品也是一樣。即使

各個都脆弱，但只要聚在一起，有時就會產生出優點。

富永：當有各式各樣的東西亂糟糟地隨便放著時，每一件都看似普通，但擺放方

式會讓物品看起來很不一樣，而對此所累積的點滴記憶，或許正是令人產

生微小情感的因素。這樣的性質，不僅限於用具，平常用的器皿等物品也

都具備。當它們全部一起疊放在碗櫃裡還顯得和諧時，我就覺得開心。

三谷：以陶瓷器來說，裝腔作勢的感覺和樸拙之間的關係如何？

富永：像伊萬里燒或織部等那些費盡心力的做法，對我來說是很沈重的。一旦去掉色彩，就會變得毫無意圖。古時候根本沒有什麼陶藝家，陶瓷器不過是陶工拉了成千上萬個陶坯中的一個。我喜歡沒有那麼多細微末節的東西。一旦拉了成千上萬個陶坯，便會做出「這樣應該就差不多了吧」的成品。就是這樣的才好。雖說確實有以某個形式為目標，不過當一堆各個都有點小瑕疵的東西聚在一起，感覺就很棒。

三谷：太精緻、完美是不行的，在不那麼令人介意的地方有點小瑕疵或髒污，反而更讓人感到輕鬆愉快、更令人覺得親近熟悉。

富永：當現在的創作者特地去製造這種感覺時，又會顯得很刻意，會變得太沈重。我還是比較喜歡出自成千上萬個手作成品中的那種。雖然做不到，但的確是喜歡。

三谷：這對創作者來說真的很難。雖然做不到，但的確是喜歡。

富永：我覺得，總是仔細斟酌地持續做出好東西的人，和討厭這種做法的人，平

常的生活方式及思考方式應該就是不一樣的。

三谷：富永先生您所居住的京都，有很多前半部為店面，後半部緊接著自己住家的所謂「職住一體」環境（職場與住家合為一體的狀態。——譯者註），此外工藝品製作者很多也都是「職住近接」（職場與住家鄰近的狀態。——譯者註）的。我想所謂親近事物或風景的感覺，也與這有所關聯。

富永：日本是個小國，其中京都又是個特別小的地方，因此我想工作場所要不接近住家大概也很難。如此一來，人與事物就容易集中。就因為容易集中，所以為了避免和鄰居吵架，京都人都會說與人往來要「軟綿綿地」，搞不好器具彼此間也都是軟綿綿的呢。

三谷：所謂的「侘茶」，據說是來自向人表示抱歉之意，亦即「只能提供這麼粗糙的東西真是不好意思」。儘管貧窮卻仍盡心招待的這種態度，感覺也和樸拙有些相通之處。我覺得樸拙本身也帶有降低自己身段的味道，但現在的社會是競爭社會，所以好像不太有這種人存在了。精美的東西和積極、

有野心的人倒是很多。

富永：我就是標準的這種人。嘴上說著「這東西這麼不像樣真是不好意思」，但又持續販售。並不是每個人都那麼有眼光，所以我會想盡可能將關聯性變得有趣些。店面也務求讓人想逛、想看。所謂自己降低身段或表現得謙遜些，其實就像是在說「高高在上的態度根本一點都不酷啊」。在侘茶的世界裡也一樣，年輕世代傾向於不選漂亮美觀又簡單易懂的東西，而是推薦自己喜歡的東西，我覺得這是很好的。在京都有很多地方都是在小範圍內容許這些的。

三谷：不流於好賣就好，這樣的確很棒。我想，那麼努力究竟是想怎樣的那種感覺，就是一種試圖成為人類的證據。

富永：我喜歡舊東西的原因就在於，那是被用過的，所以就沒有那種努力感了。

三谷：即便不努力，不過挑東西的眼光應該是有的，尤其在處理不知有無價值的東西時，挑選的眼力格外重要。

富永：有價值的東西以理論為武裝，能夠輕輕鬆鬆地打仗，但我們這種就只能光著身子拿竹子當武器而已。

三谷：我想這種時候眼光應該是最大的武器了。

富永：但老實說，我本人打從一開始就沒想過要打仗。

三谷：但終究還是得要打吧？雖然不是真的面對面競爭，不過像是對抗所謂古董商之類的應該免不了。

富永：所謂的古董商，便是「有山就想爬」的那種類型。而且只要可以就想直接攻頂。接著下一代則沒那麼努力，他們會選擇繞路而上。然後再下一代就呢，我是如果有山，就會乾脆先就地躺著，一邊喝一杯一邊欣賞山景。至於我這一代幾代的人他們眼前有名為西方的高山，令人心生嚮往，因此是以爬上該山頂為大前提。但我們這一代並不嚮往，所以不爬也無所謂。亦即從遠處眺望的山景若是美麗，那麼這樣就好。

三谷：所謂對西方不再嚮往，我覺得也就等於是到了一個輕鬆的時代。變自由了。

富永：我覺得這現象若能更普及會很棒。來我們店裡的客人幾乎都是非京都的外來客，京都人都不太知道我們。不過也有人跟我說，就因為你們沒特意讓京都人知道，所以才能成為這麼有意思的店吧。據說是間有趣的店呢。

三谷：在八〇年代的泡沫經濟時期我們很多人都去過國外，感覺國外的事情在某個程度上都知道了。我覺得像「古道具坂田」的老闆坂田先生所說的以超越古今東西藩籬的自由眼光來看待事物的這種意識，在那時很多人都有感覺到，不過在那種開闊自由普及之前，很不幸地，社會突然迅速變窮，氣氛變得很晦暗。而我認為重要的價值就在於那種開闊自由。

富永：我反而有一種「自由」和「沒活力的時代」其實很類似的感覺。

三谷：假如每個人都能自由依靠自己喜歡的東西或事情來過生活的話，就不用發出那麼大聲音了。這麼說來，樸拙和自由或許有點關聯呢。也就是放棄努力，選擇自由。

富永：可是若其中不存在某種道理，那就會變成僅只是散漫而已了。

三谷：那這時候的道理是什麼呢？

富永：嗯，到底是什麼呢？不知能不能稱得上道理，但像我在京都以這麼不引人注目的方式做生意，也不太接收資訊，刻意地維持低調。這樣就能維持自由的生活，同時店也能繼續開下去。不過我真的覺得，發出很大聲音的人、唱歌的人、嘀嘀咕咕小聲說話的人⋯⋯等等，各種人都有是最好的。

幅度造就豐富

三谷：富永先生您賣的東西有一種不到工藝程度、勉勉強強就差那麼一點的感覺，很有意思。

富永：我覺得挑東西若沒有一定的幅度範圍，就不會有趣了。

三谷：幅度真的很重要。不能都是豪華高檔的，也不能都是脆弱的，各個類型中

都有好東西也有壞東西。以自由的眼光去看，覺得這個好、那個也挺喜歡的這種幅度範圍，就是這個人的魅力。

富永：我認為絕大部分的豐富度都來自於此。我個人很喜歡光悅（本阿彌光悅為日本江戶時代初期的著名陶藝家、書法家、藝術家。——譯者註）的茶碗。像我這麼強調樸拙路線的人竟然說出這種話，似乎有些可笑。我尤其喜歡光悅的「時雨」和「雨雲」，這兩者都是相當有名氣的高檔貨，但卻很自然地成了我的愛好品之一。而光悅本身既是陶藝家又是書法家，是個幅度很大的人呢。

三谷：對創作者來說恐怕沒有什麼距離可言。反正都是在可視的範圍內製作，而且都採用既有的製作技術。

富永：能做出好東西的人，那種距離感應該是很恰到好處的。

三谷：我覺得那種所謂的距離感，就像是再擁有另一隻眼睛般。人可以盡情做自己喜歡的事，但若沒有能客觀看待自己的眼睛，那就很難了。要一頭栽進

去很簡單，但要具備能暫且拋開熱情的觀點可就不容易。不要一直做同樣的事情，稍微留點空隙非常重要。畢竟太擁擠的話空氣就會停滯、無法流通。而所謂做點別的事，就這層意義來說是非常好的。別頂到底、塞到滿，有點空隙、餘裕會比較好。

富永：要是有工作、有生活，也有玩樂的時間就好了。

V.
與某人的生活有所連結

— Connected to someone's life

V

與某人的生活有所連結 ——

遠方的城鎮

不久前，日本曾有過各地都有由產地所形成之區域，且有師徒制及批發系統穩健運作的時代。那時，工藝的大河仍悠悠地流著。在那樣的制度下，職人們只要在工作場所專心製作就行了。因為整個環境已確保穩定。要製作什麼或是該如何販賣等，師父或老闆、批發商等都決定好了。職人只要願意好好磨練技術、每天謹慎細心地工作，就有源源不絕的工作可做。對高度成長期的產地有所瞭解的人，都稱之為「只要做得出來就賣得掉」的時代。除了大量職人外，在其周圍還有製作工具的人、準備材料的人等，大家都有充足的工作可做。各種事情運作得十分順暢。

然而到了一九七三年左右，石油危機發生，東西突然就賣不出去了。東西賣不出去固然令人困擾，但經濟每年持續成長的神話破滅所帶來的精神打擊更是嚴重。日本從成長期轉變至成熟期，現代主義同樣停滯不前，接著泡沫經濟到來，有一陣子就這樣糊塗地渡過，不過隨著泡沫經濟的崩潰，那斷層又再度浮現表面。

對於一九七〇年代，設計師內田繁先生寫下這樣一段文字：

「七〇年代和之前相比，感覺好像啪嚓一聲地裂開般，時代突然就變了。六〇年代那種混亂的都市感，還有以後巷為代表、彷彿生於都會的黑暗中的事件，不知被什麼東西拖到大馬路上，七〇年代給人的印象就是這樣。雖然所謂以開朗健康的時代為目標之類的事情，就像離得老遠的大馬路般，不過這或許可以算是一個試圖慢慢遠離非日常行為的時期。此外這看起來也像是因六〇年代實在太過強烈，於是做為一種反動而回歸日常的狀態。」（內田繁《戰後日本設計史》二〇

一一，MISUZU 書房）

六〇年代的風潮是重視政治等大事，輕視個人。談論日常生活會被視為「小

市民的」或「怠惰的日常」，遭到全盤否定，強烈主張日常生活應該遭到破壞。

那是滿溢能量的時代。但過了一九七○年後，再回顧過去，想想從那種具破壞性的能量中所產生的東西，相對於過剩的道德與評斷之強度，結果其實是貧弱的（略帶怨恨），對於本已表示否定的社會立刻表現出回歸其懷抱的樣子也令人難以理解，我還記得這讓當時隸屬於前衛劇團、彷彿在六○年代的非日常性能量中度過的我感到萬分失望。

但當時在地方上製作工藝品的職人們是如何接受七○年代的變化呢？在分工系統中，處於承接批發商或百貨公司訂單的工作環境下，就算想察覺消費者的變化，在這之間也存在著許多衝擊，著實難以辦到。而這種變化也曾被學者解釋為是從工業社會轉移至消費社會，又或是從以製作方為主的社會轉移至以使用方為主的社會。此時，製作者和使用者不單是立場不同而已，甚至連所站的地層位置都不一樣。所以才會隔閡甚深，也難以理解。生產者因應理想製作出來的東西，在實際生活中的使用者反應卻有點「不太對勁」。以實際生活感受為基礎的消費

者，對於所欲物品的想像遠比生產者要明確得多，於是要把球投進那小小的好球帶就變得異常困難。差不多就在這時候，造型師這個職業剛好成為人們關注的焦點，而這些人之所以在選擇物品方面的發言力能夠日漸增加，也正是因為她們代表了消費者感受的關係。在消費社會中，使用方的地位變高，製作方不僅要有製作能力，還得要和具優秀眼光的消費者一樣，必須培養選擇力以及享受生活的心態才行。

於日常生活中享受做菜及擺盤之樂者，在日本為數眾多。我想這應該奠基於日本飲食文化層次豐厚、品質出色等特質。正因為有如此豐富的飲食文化，餐具及工藝等才得以成立。而從製作的角度，需進一步思考這種與飲食及生活的連結關係，像是做出來的東西會怎樣使用？在家庭中會被如何納入生活……等等，在現在這個時代，創作者若無法感受、理解這些社會與工藝的銜接點，那可是行不通的。

我是在三十歲時才踏入這領域，稍嫌晚了些，因此我想自己多少還殘留著些

許業餘感。正因為起步較晚，所以一直以來我都試圖利用這點做為自身創作的優勢。

這與好壞無關，而是入行差異。以我們每次為展覽會製作的邀請函為例，對明信片的設計都相當講究。以往的創作者都深信工藝是以創作物決勝負，因此對明信片的設計不太在意。但因為寄來的一張明信片而決定去參觀展覽的人應該也不少（最近漸漸改由 Instagram 擔任這個角色），於是明信片便成了展覽會的入口。

以我來說，用心至此可謂理所當然，這也屬於創作者的工作範疇。因為這正是所謂工藝品「與社會的銜接點」。

展覽會的第一天我一定會待在會場，而這種事情也是「與社會的銜接點」。我會在會場談談木頭或塗漆之類的話題，不過重點並不在於具體的對話內容，當時客人的樣子及反應等其實也能對創作有所回饋。

我認為，創作主軸從製作方移到使用方這點，可說是生活工藝的一大特色。

製作是技術，也是專業知識，但若只停留在該層次，就容易偏離一般人的感覺。

專家往往有其好辯、過度堅持理論之處，而且總會想嘗試運用自己學到的技術，自顧自地膨脹起來。於是不知不覺便再也看不見他人，漸漸就忘了自己做的東西是要讓別人使用的。為了避免自己淪為如此地步，確實感受並掌握「與社會的銜接點」以及「與某人的生活有所連結」，真的非常重要。

這其中存在有「生活工藝」誕生之必然性。即檢討創作者的自以為是，重新發現「他人」的存在。器皿會為了菜餚而留白，並非完全獨立型的東西。所以要以此方式讓脫離了生活的工藝重新貼近生活。我想就這層意義而言，生活工藝會誕生是再理所當然不過的。

接下來我想針對一九七○年代的時代變遷，稍微擴大範圍來討論。

當時還是大學生的我，很喜歡在京都蹓上一家叫「CARCO 20」的爵士咖啡館。店裡牆上掛著李禹煥的畫作《從點開始》（一九七一），旁邊則有山本容子的版畫《OK繃》，透過大面窗戶可以看見街道風光。我想那時山本容子應該還是京都藝大的學生，那兩幅都是熱騰騰的新作品。我猶記當時看了該作品後，驚訝

地發現這感覺與籠罩六〇年代、像是要奮力從人類情感、原生黑暗或是從身體內部榨出某些東西的那種表現明顯不同。那是一種「就只是在那裡」的感覺，是一種似乎想只靠這樣來傳達某些意念的表現方式，以往從未見過的寧靜畫面、有如拒絕造作般的「反表現」、使自己退後好讓物質本身的必然性浮現的這種態度、紙張與顏料之美、飄浮在畫面上的覺醒意識，再再都令我感受到強烈震撼。

針對始於一九六八年的「物派」，李禹煥寫出了以下這段文字。

「自從有了物派，被理解為身體之存在性的行為及其作用，才終於讓表現脫離了英雄主義，開拓出人類與其他要素的等價之路。不用說，這樣的創作應是更為謹慎的。而話雖如此，創作者的心思與創作採取不同方向這點，其實具有更根本的理由。簡言之就是，創作者不再自恃為世界的統治者，於是便不得不向各種表現要素尋求和解。在強烈感受到近代自我崩壞的時代，就放棄有如迫於人類印象之具體化般的，表現的表象主義吧。在這之中，可看見因創作主體之限制所造成的作品的無銘性。」（李禹煥「關於物派」《留白的藝術》二〇〇〇年，MISUZU

這段話很難懂，有點超出我的理解力了，不過以自己的理解方式閱讀過後，

我依舊覺得印象深刻。《從點開始》這幅作品是用畫筆沾上顏料後，僅只是由左

而右依序點過去所完成的作品。創作者如禪般，或者如運動選手般，就只是漠然

地畫出點而已。畫筆上的顏料會漸漸乾掉，若不再沾顏料，則依據物理上的必然

性，後續的點將漸趨不完整。不同於畫圖，也不同於製作東西，就只有紙與筆的

必然痕跡漠然地被刻畫在紙張上，它就是這樣的一幅作品。「創作者不再自恃為

世界的統治者，於是便不得不向各種生活（表現）要素尋求和解。」從非日常到

日常，從創作主義到與生活要素的和解。有不少人指出，七〇年代的文化發生

了有如地殼變動般的狀況，也有人說時代已然告終。這幅《從點開始》或許就是

象徵近代結束的文化現象之一。而我對於那種「就只是在那裡的美感、舒適感」

產生了共鳴。

雖然生活工藝是在這之後又再經過數十年才出現的東西，不過我覺得「從必

須為「『作品』的束縛中解放出來」、「『創作者』離開『統治者』的崇高地位」，以及「創作者『向世界尋求和解』，將重心移往使用方，改為站在使用者的位置來進行創作」、「追求與人們生活的連結」、「使工藝從創作方回歸至使用方」等，這些和物派所展示的七〇年代的想法也有相當高的重疊性。所以如同串連起這股潮流，生活工藝才會認為應把脫離了人們生活的工藝再度拉回到人們熟悉的事物上，並加以實踐。

VI.
自然之聲

Hatano Wataru × 三谷龍二

—
Nature's voice

與自然融為一體

三 谷：Hatano 先生做的是和紙。說到和紙，我總會想起柳宗悅的文章。和紙雖然是手工製造，卻感受不到人的氣息。他認為沒有手工製造的感覺正是和紙的特徵。那篇文章讓我感覺到他真的非常喜歡和紙，也總是覺得他對素材的感受性非常了不起。

Hatano：我在美術大學主修油畫，曾經在和紙上畫過畫。當時我覺得怎麼畫，都輸給和紙的素材感。明明呈現了我想畫的線條，卻覺得自己的行為很失禮，輸給過於純粹的和紙。

三 谷：如何活用自然素材的氣氛，也是物品的核心特徵。

Hatano：因此我認為和紙是日本工藝中格外不能說謊的素材。行為全部都會反映在紙上。自然無法說謊。現在回想起來，我會選擇做和紙這條路是因為製造和紙時感受到與自然融為一體。不會說謊的感覺是人類生活時的心靈依靠或救贖，我認為非常重要。

三 谷：Hatano 先生提到的「不能說謊的感覺」，和柳宗悅的「感受不到人的氣息，沒有手工製造的感覺」有異曲同工之妙吧。Hatano 先生是在京都綾部的黑谷和紙產地，在大自然環繞下，傳承製造和紙對吧。

Hatano：對我而言，處於接近自然的環境就是不對自己說謊。我想在製造和紙的地方，感受當地人過著什麼樣的生活，處於什麼樣的狀態，又是如何製造物品，同時創造自己的作品。

三 谷：我在松本的住處附近也都是農家，所以工藝和生活的基本很近。早上起來工作，天黑了就回家。工藝和農業的工作內容雖然不同，卻覺得兩者共存。

Hatano：我也是一樣。我生於淡路島，長於淡路島。到了祖母家，附近就有田、

有牛，把當地採集的植物拿來做菜。我總是感受到物品誕生之處的魅

力，所以想當生產者。現在則是在工藝的世界實踐夢想。

三　谷：現在黑谷和紙有幾位職人呢？

Hatano：一共九人。由於高齡化的關係，只有一個繼承人是當地人，其他則是傳

承給外地來的人。黑谷和紙原本以製造番傘（日本傘的一種，傘柄為木

製，堅固耐用。——譯者註）或染色用的澀紙（層層和紙重疊黏貼後塗

上柿子汁後乾燥而成的紙——譯者註）為主，第二次世界大戰時甚至還

用來做砂紙的紙基，非常堅固。據說煮了或蒸了也不會破。黑谷和紙之

所以堅固，是因為採用了傳統的做法。手抄和紙時，主要作法是去除樹

皮內側的薄膜，漂白之後手抄紙。黑谷和紙則是保留樹皮內側的薄膜直

接手抄紙，內含細小的纖維，所以堅固。這是很庶民的和紙。

三　谷：Hatano 先生運用黑谷和紙的強度，還做了壁紙對吧？

Hatano：其實現代人很難見到傳統百分之百楮皮做成的黑谷和紙。和紙可以配合用途，混入木漿製造，所以出現許多強度低的黑谷和紙。在這種情況下，想要真正繼承黑谷和紙，必須使用保留樹皮內側薄膜的百分之百楮皮，採用傳統的做法，傳承貼近庶民又堅固的和紙。

三谷：漆樹皮做成的漆也是傳統塗料。雖然市面上出現許多化學塗料和接著劑，用慣了還是覺得漆樹皮做成的漆延展性最好，收拾起來也方便。古人使用這些材料都是有道理的。

Hatano：流傳至今的工藝素材，都是經歷各種淘汰後保留下來的材料，所以既堅固又萬用。然而這些優秀的素材逐漸消失，所以我希望能透過壁紙、地板材、桌子的頂板和箱子傳達這些素材的魅力。

三谷：一想到要保留下來，就必須想出沒有範例、適合現代生活的用法。我覺得傳統也可以一邊改變形式，持續流傳。但是想要在大自然中生活，製造手工藝的創作家所認定的現實，和住在城市裡的用戶的現實不同。所

以必須測量兩者的距離，將使用自己製造的工藝品的現實告知予使用者。都市的居民會在潛意識中渴求大自然。使用者在接觸物品時，當然也就是購買餐具時，同時還感受到如同「我在這裡」這種存在的現實，彷彿填滿對自然的渴求。我覺得和紙之美似乎就是這種恢復力。如同觸摸和紙是重新確認自己身在此處。我認為讓消費者透過產品感受這種感覺，也是我們的工作之一。雖然生活中的自然素材越來越少，儘量保存的關鍵，雖然這麼說有點誇張，不過我覺得應該就是「我在這裡」的感覺。

Hatano：我相信這種體會與真實感所帶來的安心感是每個人都會有的。可以說是抱持著這種希望在製作工藝。

三谷：因此最重要的是如何告知最能讓對方了解。面對面交談當然很重要，創造讓對方感受到「我在這裡」的物品也很重要。以我而言，這代表先請消費者了解素材的觸感。木頭湯匙在這方面做出了非常大的貢獻。湯匙不同於盤子，一千圓左右就能輕鬆入手。比起一百句說明，直接觸摸就

是最好的解釋。我對於大聲宣傳生活工藝的效果不抱期待，這種作法也已經不符合時代潮流。

Hatano：工藝進行小範圍宣傳就可以了。相較於人數，重點是累積感覺。附近的農家告訴我有一百個客人，稻米農家就能生活了。比起擁有廣大的媒體，找到一百個心意相通的人，宣傳效果更確實。例如我推薦室內裝潢使用和紙壁紙，於是建立了建築師的人脈。小規模的團體支援日本國內可以永續經營的生活。因為有小團體支援，我想繼續創作，繼續宣傳自己的理念。

三　谷：Instagram 之類的社群媒體，亦不同於地區的社群。我認為這也是宣傳工藝的一種手段，也有人願意深入了解。以前並沒有創作者直接從工房表達自我的方法。

Hatano：所以確認自己想表達的內容十分重要。作品對我而言不僅是表達舒適的訊息，是否符合製造的氣氛和周遭環境也越來越重要。

避免工藝成為形式

三　谷：我們在一九八五年開始舉辦「松本工藝博覽會」，想表達的是「這個世界雖然然過於瑣碎，生命應該更單純」。我覺得人類想從某處取為自己原本的單純。這件事情到現在依舊是我的課題。現今價值觀多元化，創作者也積極發聲，經營日本以外的市場變得比較簡單。然而現在資訊爆炸，一邊使用自然素材，創作者的身體卻流進了大量的人工資訊。結果會在無意識中做出源自資訊的作品，而非來自自己的身體。

Hatano：然而將「自然」做得太過也很奇怪，似乎變成一種形式。

三　谷：追求的應該是源自自己生理感覺的做法，而非表面的形式。這種做法自然無負擔。我很重視日常性也是想以生活的步調，而非資訊的速度來製造。珍惜日常事，自然會淘汰出許多不自然和矯揉做作的事物。重點不是製造表面的自然，而是和自然素材溝通，嘗試如何和自己連結。

Hatano：不是形式，而是對於創作者而言，自然究竟是什麼？

三 谷：柳宗悅說過「和紙中沒有自我」。和紙是由人手工所製成，卻不是紙，只是素材就在眼前，不過是從未遭人碰觸的紙張。下太多工夫，會破壞素材原本的自然。超出素材並非壞事，不過超出太多會凸顯「我」，看不見我們想感受的事物。

Hatano：但是我的情況是不凸顯自我就無法生活。我曾經十年來都以黑谷和紙的職人身分工作，結果經濟困頓，於是選擇加入自己的創作。儘管如此，我想幫助和紙業界的心意並未因此消失。

三 谷：我很明白你的心情，不過和紙的理想還是柳宗悅主張的「和紙中沒有自我」（《和紙之美》）。有些事情不用勉強展現自我，也能讓對方明白。為什麼我會這麼認為，是因為不僅工藝，電影和音樂的世界也是如此。我記得我喜歡的電影導演阿巴斯‧基阿魯斯塔米（Abbas Kiarostami）曾經說過自己想表達的是在世間流逝的生氣蓬勃的時間，導演不可以加入太

多人工的痕跡。所以才會請來一般人，而非演員來演戲。是枝裕和也說「電影不是創作，是溝通」。我沒來由地覺得這句話和接觸素材中的自然時「我在這裡」的感覺有所連結，兩者有異曲同工之妙。添加了「這是我做的」的要素，「我在這裡」的感覺可能會因而消失。因為想要分享的是非常纖細的感覺，必須抑制自己的主張。就某方面而言，想追求理想就必須減少個人風格。

Hatano：人的創作必然會留下人工的痕跡。我想創造就算有人工的痕跡也能感受到自然的裝置。接觸和紙時不會想要聽音樂，而是希望能聽到有時飛過的鳥類鳴叫，或是雨聲。並非沉迷於眼前的事物，而是希望保持開放的心胸。我想創造的是能帶來如此時間的裝置，告訴大家和紙所具備的留白是多麼舒服。

三谷：留白是沉默的。這種時候，剛剛提到的對自然的感受就非常重要了。留白的感覺因為文化背景不同，很難向外國人說明。然而以自然為基礎時

便會增加許多共通點，應該比較容易讓對方明白。

Hatano：在作品中重新建構共鳴與呈現應該很重要吧。

Ⅶ.
幾何學的聖像

Geometric icon

器皿中隱藏著球體、圓柱體、立方體等多種幾何形狀。盆、缽之類的容器為倒錐形或倒金字塔形，碗是半球體，茶葉罐或花瓶為圓柱體，盤子則可還原為圓形。幾何形狀是最終極的通用形狀，因此對追求「非此形式不可」的工藝或設計來說，一如抬頭仰望的美麗繁星。幾何形狀畫成圖，不過是單純的線條。同樣都是圓形或方形，有的隱含創作者的精神，有的卻十分無趣。正因為超越人為，更測試著創作者的精神性。我的作品形式根源也包括了這種幾何形狀。明明是製作具體用具，卻總讓我感覺到自己以抽象為對象。若有機會，我想探尋這種不可思議的感覺。名為宇宙語言的幾何形狀潛藏在形狀深處，所以器皿中才會隱含如詩一般的精神。對此，我一直抱持關心。

幾何形狀在造型的世界裡曾經兩度受到格外關注。一次是在一九二〇年前後

的歐洲現代設計黎明期，另一次則是在日本戰國時代禪宗與侘茶興起之時。這兩者無論在時間或地點上都距離甚遠，為何會發生類似現象呢？這一直都讓我覺得不可思議且充滿興趣。

所謂的「幾何」，據說是古希臘語 geometry 的中文翻譯。此詞彙是於織田信長的時代傳入日本（據說中國也差不多是在此時期傳入），而據土岐信吉所寫的《千利休：殉死於自身美學的男人》（一九六六，PHP 研究所）一書，當時身為國際貿易興盛之都堺市商人的千利休，「向南蠻的船員及基督教傳教士，學習了約十年左右的幾何學和物理學、建築學等」。利休設計出了所謂的「利休形」用具，這些都已超過四百年，但時至今日卻絲毫不顯老舊、過時，其所具有的與現代設計相同之完成度及新穎性著實令人驚訝。對於木與竹的用法、選法都極為合理，同時更擁有不違逆素材特質的自然度，並且將最普遍通用的形狀發揮到極致。甚至在追求以雙手捧起、拿起蓋子、倒入熱水等與喝茶有關動作的便利功能性上，也都面面俱到。徹底達到了儘管風格簡單自然，卻也無法再多增添什麼的

極高完成度。早於現代設計誕生的三百多年前，日本就已確立了這樣的設計思想，實在非常驚人。

在一本名為《利休形》的著作中，設計師田中一光如此說到。

「現代工業產品的所謂機能美和利休時代的機能美有些不同。畢竟那個時代的材料全都是天然素材，又都是手工製作，就算只是削切出裝飾紋路，也會產生出獨特『氛圍』。氛圍，也就是藝術上的感動。例如，即使是長次郎的作品，只是把隨手做好的陶器以低溫燒製，儘管沒有任何圖案、花紋，但手作的溫度及一個單獨製作的仔細度等，全都集於一身。真的是和現在的機能美不太一樣呢。」

（《利休形　茶道具的真髓　利休的設計》田中光一，一九一一，世界文化社）

手工製作與機械生產、天然素材與工業材料、最後能回歸土壤的素材和無法回歸土壤的素材。儘管有這些工藝與設計的基本差異存在，現代設計在黎明期也具備高度「氛圍」。因此在對幾何形狀的熱衷上，或是在追求幾何形狀背後的高度精神性上，這兩者似乎是有其共通性的。

在侘茶的世界裡有句話說的是「在茶碗的碗底看見宇宙」，這意思應該是指是在巴掌大的容器底部，備有與廣大宇宙相通之迴路。包浩斯也同樣是在幾何形狀之中，追求超越具體人類世界及自然的宇宙語言。而即使冷酷如幾何形狀這種被認為毫無空間可讓人類思想摻入的東西，無論日本或歐洲卻都能發現其與精神的連結迴路，並實際從中產生出高度的精神性，對此我深感有趣。

利休的簡潔設計除了受到當時從歐洲學來的幾何學及建築知識影響外，和禪宗精神也脫不了關係。日本的庭園設計同樣源自禪宗的思想，「所謂的枯山水庭園是日本庭園史中最為抽象的創作。不同過往把大自然縮小在庭園中，而是透過組合石頭與安排其位置，嘗試以空間造形呈現大自然」（《日本庭園的起源》岡田憲久，二〇〇八，TOTO出版）。室町時代的庭園文化如同這句說明，不是直接描繪自然，而是抵達了「抽象精神」。據說日文中容器（漢字寫做「器」）的語源來自「物為空」之意，所謂的物就如同神社中的鈴鐺般，可在空之中孕育靈氣，而物亦為其居所。「器」在其語源中，原本似「物」又非「物」，是「物」亦

是「空」，同時也是既具體卻又孕育了逐漸轉變至抽象及超越之物。日本本來就對「物」本身、對眼睛看得見的「東西」沒有太強烈的執著，反而是對「東西的影子」或如氣氛等看不見的部分、對抽象的感覺比較有反應。而容器之所以能持續吸引著我們，其原因很可能就在這裡。

抽象畫與設計的起源

讓我們把話題轉到一九二〇年左右的歐洲。誕生於那時的現代設計所追求的，是不存在於人們居住的世界，也不存在於自然裡的形狀最純粹的宇宙。而在這極為犀利的切入點中，蘊藏著通用性。

俄羅斯前衛派中心人物馬列維奇（Kazimir Malevich）稱呼不描繪肉眼所見的繪畫為「無對象繪畫」，並做出以下的解釋：

「一九一三年，當我持續絕望的努力，嘗試將藝術從描繪對象的巨大壓力中解

放出來時，逃進了正方形中，推出了只畫了白底跟黑色方塊的作品，評論家和觀眾看了都因而嘆息」（〈非對象的世界〉馬列維奇，《俄國前衛藝術——未完成的藝術革命》，水野忠夫，一九八五，PARCO 出版）。

在抽象畫誕生前，曾有過好幾個藝術運動。而我認為這些運動陸續刺激了畫家們的想像，成了逐漸打開通往抽象之門的關鍵。

例如立體主義埋葬了描繪肉眼可見之物的長久繪畫傳統，於是畫家們便得以擺脫畫圖必須寫實的限制。野獸派解放了色彩，畫家不再受限於樹葉是綠色之類的固定顏色，紅的也好黃的也行，可依自己的感覺自由用色。表現主義則是讓人意識到在作畫時可撇開眼睛所見，將存在於自己內心的東西化為圖畫。畫家們從「描繪肉眼可見之對象物」這一限制中被解放出來，達成了只在自己的「感覺裡」自由創造的繪畫。就這樣，繪畫經過各種實驗，脫離了對自然的描繪，從眼睛看得見的，自由奔向眼睛看不到的。於是從制約中被解放出來的繪畫，便獲得了絕對的自由，進而產生出人類前所未見的、名為抽象的一次大躍進。

蒙德里安（Piet Mondrian）說「繪畫超越了個性與自然，既是打破偶像崇拜的，但看來卻又如偶像一般。」（圖錄《荷蘭風格派運動一九一七～一九三二》Sezon 美術館編纂，一九九七）與藝術有關的話總是難以理解，令人想敬而遠之，但我沒立場這麼說，所以只能試著將我所理解的寫出來。）這意思似乎是，在超越創作者個性或人類想法，又或是肉眼可見的自然之處，追求繪畫的本質。

以往的繪畫都是將三次元空間畫在二次元平面上，因此其中存在有如形象操作般的、讓人信仰「偶像」一般的性質。既可「破壞」如此特性，同時卻又不失如「偶像」般精神性的繪畫，正是蒙德里安對抽象畫的期許。實際上，馬列維奇在幾何形狀中追求偶像般的繪畫力量，「『0,10』展的會場上，《黑方塊》安排在一般懸掛偶像的位置」（《俄國前衛藝術》龜山郁夫，一九九六，岩波書局）。

將正方形及圓形等幾何圖形配置於平面所構成的畫作，例如馬列維奇的《黑方塊》和蒙德里安以三原色及黑、白畫成的那些，據說被稱做「幾何學的結構主義」。從蒙德里安名為《花》的一系列作品可清楚看出自具象畫慢慢轉變至抽象

的軌跡，讓人內心有些激動。「原來抽象就是經由此過程誕生而來！」這樣的體

悟著實令人感動。

抽象畫始於一九一〇年代前半，據說是由康丁斯基（Wassily Kandinsky）、馬

列維奇及蒙德里安等人所開始的。而對這三人造成很大影響的人物是提倡「人智

學（Anthroposophy）」的魯道夫‧史代納（Rudolf Steiner）。他的哲學及宗教理論

太過艱澀困難，我實在無法理解，但幾何形狀與精神連結之契機無疑是由他所創

造。此時正是時代的交界，合理主義摻雜不合理、神奇魔幻與合理精神並存，兩

者緊密連結。一九九七年於 Sezon 美術館企劃了荷蘭風格派（荷蘭文：De Stijl，

英文：The Style）展的新見隆在該展品圖鑑中寫著「歷史上幾何學精神與神秘主

義最最接近的一個時代」（圖錄《荷蘭風格派運動一九一七～一九三二》Sezon 美術

館編纂，一九九七）。物質與精神之不可思議，存在於肉眼可見的與不可見事物

間的迴路。正是史代納賦予了畫家們那種藝術性的靈感。

幾何形狀與精神。這樣的意象不僅限於抽象畫，對現代設計的誕生想必也有

所貢獻。現代設計應是源自對新藝術運動（Art Nouveau）及表現主義之矯揉造作、過度裝飾的反動，追求的是直線式而非以往的曲線，尋求符合幾何學之合理形式的設計原理（這從之後的 Braun 及家具，還有其他設計中便可明顯看出）。

包浩斯成立於一九一九年。據說成立之初尚無設計一詞的存在，那時稱為「形態」。早期的包浩斯以「藝術與手工業——全新的整合」為口號，校內備有手工作業用的工作室，宣告要讓「藝術家與職人攜手實現『未來的建築』」。那是個還偏向手工業，工藝與設計仍未分化的狀態。不過，在短短三年後的一九二二年，校長格羅佩斯（Walter Gropius）的理念就轉變為「藝術與工業技術——全新的整合」。從最初「運用手工業的力量來創作符合時代的成品（新的手工業）」，改為「製作出適合工業生產的形式」，亦即將方向轉換至培育工業設計人才。而當時當然有其他成員提出反對意見，只不過並未能有所改變。

當時格羅佩斯為了說服教職員們關於學校轉換方針之必要性，還發出了一份資料，其內容如下…

「為了讓年輕人能透過手工作業來理解創作的特性，真正的工藝就必須獲得重生。但這絕不是要拒絕機械或工業生產。只是基本上顯然不同的是，工業生產以勞力的分割為原則，工藝則是以勞力的統一為原則。（中略）包浩斯的責任與義務在於教育學生，讓他們能夠認識（自己所處）社會的本質，並使他們的知識與想像力連結，以創造出象徵該社會的典型形式。而這時最重要的便是將個人的創意活動力與社會的廣泛實際作業建立連結。」（〈關於包浩斯理念的可能性〉沃爾特・格羅佩斯，《包浩斯》漢斯・溫勒編纂（Hans M. Wingler））

格羅佩斯一邊顧及了專業技術人的心情，一邊將船舵的方向切換到了設計。

而自此以後，包浩斯便確定與手工藝及美術工藝分道揚鑣。

但其實促成此轉向決策的，還有另一重要原因，那就是已於荷蘭展開荷蘭風格派運動的畫家兼建築師──杜斯伯格（Theo van Doesburg）前往包浩斯參訪一事。參觀過包浩斯的杜斯伯格對他們的創作提出了「雖能理解其潛力，但『手工藝的表現主義』傾向太過強烈」之批評。於是之後，荷蘭風格派的「幾何學的結

構主義」就開始對包浩斯產生影響。而現代設計亦於焉展開。今日，機械系統給人一種推動著殘忍的自動化工作流程的印象，但在包浩斯的時代，如鐵塊般的機器所具有的或許是如「冰冷詩歌」般的形象。精準的節奏，擁有甚至具破壞性的力量與速度，以及強大的生產力。我想包浩斯的人們從幾何學中感受到了人類世界所沒有的詩意語言，以及如宇宙話語般的神祕性。

後來這現代設計改變了世界，其魅力就是如此強烈。不過另一方面，在其精煉過程中，或許也失去了某些重要的東西。所謂合理性，是要排除餘冗、提高效率，可是在合理化的過程中，在被視為餘冗而被排除的東西之中，我覺得說不定有很多其實是很重要的。

我認為，手工作業，即使只是製作日用品，其深處仍存在有某種超自然的、心靈上的東西。我想很大的原因出於這是伴隨肉體勞動的作業，是心手直接連結的作業，同時也是經常接觸素材這項自然要素的作業。如同抽象畫連結神祕主義與偶像時成就了最大的改革，手工作業隱含了非合理是正面的連結。我們現在的

生活接觸均一的量產商品，每天流入片段的資訊，感受到自己彷彿被看不見的薄膜所包覆的不安，又或是本身逐漸變得稀薄的不安。但是如同歷史所示，單純的圓形與方形也隱含了精神，促使人類發揮活力。物體本來就具備容納精神的力量，我們向物體追求承受如此生命的力量。這就是追求聖像般靈魂的棲息之地（已經和工藝或是藝術無關）。

Ⅷ. 仿製

山本亮平 × 三谷龍二

—

Reproduction▨▨The Japanese way

仿製 VIII

Intimate things

在新舊白瓷前的思考

三谷：我會想到要和山本先生您談談關於日本工藝中的「仿製」部分，其契機就在於我發現我們在同一間古董店買了同樣的舊八角盤。山本先生您製作了該八角盤的仿製作品，而我則是將舊八角盤和山本先生做的八角盤都一起拿來在餐桌上使用。對我來說，這兩個盤子幾乎是一樣好，至於到底是哪裡好，我認為是那種接近心靈震顫的感覺。實際到有田的工作室拜訪山本先生，就像您為我介紹家裡有的舊碗盆及附近的老窯時的感覺，還有對黑田泰藏先生喜愛的那種抽象的東西也有興趣之類的事，對於無關新舊、於物品心有所感的那種類似心靈震顫的感受，我很有共鳴。

山本：那個老盤子是幕末時期的白瓷器皿，是毋須做什麼改變就適合現代生活的洗鍊作品，所以我幾乎是原原本本地加以仿製。仿製古物時我總會思考添加變化是否真有加分效果。

三谷：我認為工藝並不是什麼都得加點變化才行，而「這樣就好」也是工藝的一種。畢竟也有一些完成度很高的工藝品。

山本：我覺得時代交替時的白瓷特別棒。江戶時代初期和幕府時代末期都可以在器皿上看到時代轉換的動盪。一般認為瓷器是由朝鮮陶工於一六一六年來到肥前時傳入，而且一開始看上眼的是商人。這些商人讓朝鮮的陶工們製作當時在歐洲十分普及且為日本富裕階層所擁有的中國瓷器。日本的瓷器是從仿製中國瓷器開始，不過其中也混有少許朝鮮風格的白瓷。我猜想是這些朝鮮風格的白瓷可能是陶工剛來日本時自由創造的成果。因為商人干涉較少，所以呈現朝鮮人獨特的風格。那是一種不受商人的好壞判斷影響，創作者與工藝品彼此聲氣相通、貫徹一致的狀態。我想三谷先生您所

感受到的震顫或許就來自於此。我獨立創業後不久就參加了工藝品博覽會，雖然做了適合用於一般生活的壓模印花白瓷，但後來漸漸就膩了，覺得無法滿足。當我開始思考自己用的瓷器原料來自何處時，遇到了年齡相仿而且也在思考類似問題的有田燒的陶藝家濱野 Mayumi 小姐及唐津燒的陶藝家矢野直人先生，於是研究起古陶瓷器，並到附近的窯址（即古窯遺跡。——譯者註）進行調查。

三谷：山本先生您和濱野小姐、矢野先生雖是偶然聚集於有田及唐津，但卻在同時期開始注意到這部分，於是便發展起了現代工藝的一個分支。而在我的時代，西方的東西傳入日本，隨著景氣變好、生活安定，人們也開始重新審視日本既有的，而不只是看著西方。我覺得七〇年代以後，就有一種將各個事物都先解體然後再重新創造的氣氛。而且那種解體的方式也和過去有些不同，並不是什麼都破壞，是相對較溫和但背後具備強力論點的一種方式。古董業界就以「古道具坂田」的坂田和實為代表，器皿相關的店則

是以同時販賣法國工藝品、雜貨以及日本工藝品的「ZAKKA」為代表。這種破除和洋分界的潮流，造就了約莫始自九〇年代的生活工藝。我想這其實就是對西方的憧憬消失，人們開始重新思考什麼才真正適合日本人的生活或感覺的一種現象。當時的雜誌《Olive》等也曾以少女觀點呈現出自由選搭「可愛」物品的風格。仿彿在重新定義和洋分界的這種現象，開始興起在不同於高級文化的大眾市場裡。

山本：我還住在東京時，在自由之丘的「WASARABY」第一次看到三谷先生您的作品時，真的是大為驚艷。令我驚艷的不是形式之類的部分，而是竟然有這種想法、竟然可以這麼做。那讓我想要這種東西、我想做這種工作。我現在在做仿製的工作，但我究竟是要仿製眼睛看得見的東西，還是要感受精神層面的部分並加以仿製，這是個值得考慮的問題。依據對我來說有如師父般的唐津陶藝家梶原靖元先生的想法，古唐津剛造好時，木柴還相當珍貴，應該不會為了追求陶瓷器的燒製品質而拿柴來燒。畢竟木柴是用於

生活所須的炊煮及取暖必備品，和活命相關，陶瓷器應該是以比現在更合理、有效率的形式使用。因此梶原先生認為，依據這個邏輯，與其使用黏土，以瓷石為原料來製作不僅能在較短的時間內燒成，成品也更為堅固。

這種想法顯然是在仿製背景呢。

三谷：這部分是否真有其必然性實在很難說啊。我呢，雖然不常做碗，可是一旦要做，就會遇上形式的必然性這個問題。若是逐一追求所謂最便利、好用的形式，像是這種形狀比較好拿、高度及預計的大小差不多是這樣、接觸嘴巴的部分要是這種感覺等，結果就會做出很普通的碗。儘管時代不同，但只要以自然合理的方式思考，必然的形式就會浮現。因此這麼說來，我們一直以來所創作的生活工藝其實就是符合目前生活需求的一種工藝，而同時也具有回歸原始的意義。我認為我們是在思考物品的原型為何。例如做杯子就要思考杯子的原型為何，在探索對某種素材而言最合適的答案的過程中，不斷地去蕪存菁。

山本：除去餘冗可做出美麗的成品。不論在形式上還是方法上，必然性真的很重要呢。像我們這些做陶藝的就常說「一燒、二土、三細工（形式）」。

三谷：首先該考慮的是什麼？對陶藝家來說「燒製」可能比「形式」還重要呢。

山本：我在仿製時都覺得東西本身普通就好了。比較重要的是，要瞭解踏出第一步的那個人到底注意到了什麼。因為我覺得毫無脈絡、天外飛來一筆的所謂原創性其實沒那麼了不起。我想三谷先生您是踏出了現代木製器皿的第一步的人，對於製作原創工藝品這件事，您是怎麼想的呢？

三谷：我過去的確有整個作品都屬於創作者的所謂原創觀念，但實際想想，在我們自己的腦袋裡早已存在有對至今看過的各種物品的記憶及體驗，還有歷史記載的各種東西，將這些組合起來就成了基礎，完成自己的形式。因此這很難說是完全的原創。尤其是餐具類，其基本形式早在彌生時代左右即已完成。我們只是承襲該形式並做出自己覺得好的東西，所以到底是不是真的原創我也不確定。不過有一件事是可以確定的，那就是我們所做的確

實與現在的生活連結在一起，是在配合這時代重新發聲。以我來說，儘管受到了陶瓷器的影響，但由於要改以木頭發聲，故情況又更不一樣，畢竟木製器皿的歷史還很短，所以我自己很拼命地思考該怎麼做才好。我覺得所謂的原創性或許是指這部分也說不定。

山本：在三谷先生您之前的時代，有所謂的木製器皿嗎？

三谷：以商品形式用於生活中的有印度沙拉碗及震顫教徒（興起於十八世紀，實行財產共有制、重視勞動、崇尚單身主義的美國基督教教派之一。——譯者註）的木製用品等。此外在日本，據說古時庶民們的器皿即為木製，只是後來並未留存下來。那時很多人試圖以家具傳達木頭的舒適純淨，但可惜的是這樣的家具總是很貴。就因為覺得很棒可是難以親近，所以一直在想有沒有什麼形式不同但可傳達相同內涵的東西。只要沒失去重點核心，做為一種連結傳統的方式，我心想做成盤子、湯匙之類的應該也不錯。

器皿到底是什麼

山本：說到器皿到底是什麼這一話題，我覺得器皿是一種未完成的東西、屬於某個整體的一部分，也正因如此，所以格外有趣。西方的藝術是作品本身就已完整的，但器皿這種東西永遠都只是某個整體的一部分。它是容器，是所居住空間的一部分。以身為部分為前提這點可說是相當有意思。

三谷：器皿給人一種不具關聯性就不存在的感覺。

山本：沒錯。所以四百年前的古董再怎麼好，能否拿回家使用還是得做個判斷才行。

三谷：所謂物品與場所相連結，當它是生活的場所時我想應該很容易理解，然而一旦離開了生活場所，是否依舊可行呢？

山本：我想生活工藝本身已明確指出再怎麼優秀的東西都必須與生活連結，否則就毫無意義。不過，對於離開生活的那些表達自我或甌具個性的作品今後

該如何進行連結這點，我是很好奇的。

三谷：我覺得生活工藝的創作者多半傾向自我壓抑，但最近似乎也有一些創作者開始失去耐性，再也按捺不住……。

山本：的確是有一些。不過我覺得這樣也好。個性這種東西不見得是特意展現的，它就是會顯露出來，很難控制，因此只要本人忠於自我即可。但這和毫無脈絡地表現自我又不太一樣。凡事都有前因後果，不只是自己的力量，我認為能在意識到他人力量的基礎上有所表現的人才是真正厲害。生活工藝若以美術館為目標，就會演變為重複明治時代的歷史。作品做得再怎麼好，也不會有像三谷先生的木製器皿問世時那種令人驚艷的感覺了。畢竟以「本身就很棒、做得很好」的東西來說，沒有什麼能出其右的了。

三谷：工藝藝術化的現象或許確實存在，但我認為今後，即使是非日常使用的物品，與場所的連結還是非常重要。也就是說，不同於藝術脈絡的抽象作品也可能從生活工藝中誕生出來。我從山本先生您的古典仿製作品中所感受

山本：到的共通點，說來不可思議，其實是對抽象事物的追求呢。

山本：對我來說，所謂以抽象的方式理解，或許就是思考對物品來說怎樣才是最好的狀態。創作器皿時我是從陶石原料開始找起，該製成陶土好還是用於釉藥好，我會思考對該陶石而言的最佳狀態。感覺在那之後存在著某種必然的形式的……。

三谷：也就是說，背景是創作作品的一大關鍵理由。仿製也算是一種培養製作技術的行為，當你將學到的技術放進身體裡，使之熟成並真正成為自己的東西時，才開始能做出新東西，創作才終於誕生。我覺得，身體如何將以抽象方式理解的東西與所製作的物品連結這點，比仿製品本身更重要。

山本：我認為仿製這一行為，是與舊作品的技術相比較以評估自身技術層級的一種標準，也是透過與過去連結的陶瓷器來擁有新詮釋的手段。這或許也能算是一種自我表現吧。我們家是由我太太負責彩繪上色，不過我們兩個對於看得見自己的那種感覺都相當排斥，一直在思考能不能透過染色的方式

來賦予作品新面貌，所以最近圖案已經畫得越來越少。也不是說完全沒有表現自我的慾望，只是太擺明了就會覺得很不自在。

三谷：並不是完全不能表現自我，我覺得像我也是有在表現自我呢。畢竟白漆在過去非常少見，以前也沒有木製器皿存在，所以我的作品也可說是一種自我表現。儘管如此，站在使用者角度的「他者的發現」或是發現器皿和自己不過是局部，都會讓自我表現的方式大幅改變。

山本：想法真的很重要。而我認為仿製不過是其線索之一罷了。

IX.
作品與其背景

内田鋼一×三谷龍二

—
Work, the background

業餘技藝的作用

三谷：內田先生您既創作屬於作品形式的藝術品，也製作盤子及茶碗。而且使用的材料包括陶土、玻璃、鐵等，範圍也相當廣。我想請教的是，您為何會選擇使用除陶土外的其他材料來創作呢？你似乎不太排斥換用各種不同素材？

內田：我不排斥啊。除陶瓷器外，我也受到不少其他領域的藝術家與創作者的影響，即使素材不同，仍都是出自於我，所以我能想像會做成什麼感覺。像這樣的創作在某種意義上可算是我的業餘技藝。

三谷：那麼這樣的業餘技藝有影響到陶藝嗎？

內田：有沒有影響我其實已經搞不清楚，不過以點來看似乎很分散，等哪天當點連成線時，我想就能清楚看出屬於我內田鋼一的創作風格了。所謂的陶瓷器，基本上是運用天然素材，做出形狀，然後再加熱燒製而成。陶瓷器的製作技術從古至今一直沒什麼改變，因此包括工序在內，可應用於各種領域。像玻璃也是加熱融化後做出形狀。而金屬氧化物的變化狀況同樣可應用陶瓷釉藥的處理方法，無論燃料或原料，原理都相同，只要能掌握大原則，大家都能輕鬆操控自己創作中的各種元素。

三谷：把技術分解成元素，再從中發展出自己覺得有趣的東西。

內田：並不是什麼都要先徹底破壞再重建，對我來說這些都還在同一範疇內。一旦以創作陶瓷器的感覺來做，例如玻璃的話就相當於鑄造技法（將玻璃注入鑄模的製作技術）之類的。以這層意義來說，我其實根本就沒做什麼完全不相干的創作。

三谷：我想重要的應該是要理解，整體而言內田鋼一所想傳達的東西。您想傳達

的是什麼呢？

內田：應該是自由、一以貫之的處理手法、不因循固執，還有背景吧。

三谷：沒錯，自由。這真的是很讓人想傳達的意境。

內田：陶瓷器領域的各種禁忌以及沒人用過的素材用法等我都嘗試過，而其中很多都在我做過之後就變得理所當然。像是沒耳朵的茶壺和無邊的盤子、不上釉藥的碗、細長形狀或方形盒子狀的花瓶等，在我做出來之前這些都是不存在的。我所做的，是把在世界各地看到的各領域技術應用出來。有些技術或許以往並不存在於陶藝領域，然而一旦從其他領域轉移過來，有時就這樣順理成章地成了標準呢。三谷先生您所創作的那種純淨的油裝處理木製器皿，在當時也是前所未見。可是現在由木工創作者製作器皿卻已變得再理所當然不過。

三谷：像陶藝技術轉用至玻璃也是經由這樣的過程來的，您說是吧？

內田：我對工業上的陶瓷製作方式也很有興趣，我會參考衛浴陶瓷的陶土用法及

塑形方式，甚至嘗試運用古代歐洲的乾式製磚技術或是其他建材的製造技術。試著導入不同技術後便會有各種新發現，像是或許可應用在別的素材上之類的。

三谷：我們這些人剛開始做木工時，長野都還有那種刻了觀音蓮或上田獅子等的木雕品。雖然風格實在很老派，但我覺得該技術本身是中性的。我也是從那樣的東西開始做起，一旦能以中立的態度看待技術，就能夠自由地轉用至各處。

內田：沒錯！這樣才能應付各種狀況。其實我本來對陶藝毫無憧憬，雖然後來當上了專業職人，但我並未拜師學藝，所以能夠保持中立的態度。也因此我能夠解釋自己的作品，並選擇為自己承擔責任。

三谷：我不認為作品這種東西一定都很偉人。作品型的也做，各種常用器具也做，這樣自由自在的感覺才適合我們。所以我才會覺得生活用品是很棒的。

內田：我也比較偏向從生活及生活方式來發想。儘管在別人眼裡看來充滿矛盾，

可是對我來說卻多少有些道理。但若本身沒有強烈的意志覺得這樣真的好，我想是很難做到如此的中立、中性。

三谷：我們除了創作作品並於展覽會展覽外，也會寫書，發表一下意見。之所以會選擇寫書，以我來說，最主要的理由是我覺得工藝品這種東西只要願意動手做，要多少就能做出多少，只要有一定程度的技術，任誰都能做，但如此一來感覺就會和自己活著這件事斷開並逐漸消逝。不能只是一昧地動手做，而是要以人的身分全面地進行創造，一旦這麼想，就會覺得好像不能光創作物品，也必須做點別的才行。雖然不知別人看不看得到，但至少這麼做能能讓自己心裡過得去。這對我所創作的工藝品或許也能帶來某些影響吧。

內田：人們常說人有與生俱來的「天性」。而換個直白點的說法，這其實就是所謂的生活方式。雖不知這種東西會不會以具體形式展現在物品上，但就感覺的部分來說，我覺得是相當明顯的。外觀都能模仿，可是模仿的人沒有

產生的過程，只有看見的過程。那產生的過程到底是指什麼呢？除了教育和技術外，還有更多感覺的部分。例如欣賞畫作時，透過對筆觸的觀察，我們也能感受到其創作背景。而我認為我們寫文章這件事便是這方面的一種延伸。無法以創造欲或製作欲、教育及技術等達成的背景部分，在工藝品的創作上應該也佔有一定比重。

三谷：拼命創作自己的作品，就等於是把自己的形狀不斷放進自己身體裡，有時不知不覺地就成了一種慣性。放鬆的感覺則是呈現在業餘技術上。不形成慣性，在某些層面像這樣放鬆一下是很重要的。有時參觀者在展覽會上的反應也會讓我注意到這點。若不好好思考該器皿是如何與社會連結，就會看不見器皿整體，現實就會從眼前消失。以這層意義來說，例如想像該器皿在生活中的使用情境，或是在展覽會或工藝品博覽會上與使用者直接見到面來理解作品的傳達效果，創作的意義才終於一點一滴地顯現出來。我並不是十幾歲就成了職人，因此在使用方的感受上，似乎多少還是留著點

業餘感。又或許我是有意識地針對創作上的慣性，在某些層面上將之鬆開以回歸業餘性。

內田：我曾經是專業職人，但當時真的是很痛苦。老闆怎麼說我就怎麼做，完全不需發揮自己的感受性。也就是不能表現自我。因此儘管學到了很棒的技術也獲得了充分鍛鍊，但我就喜歡摩托車、室內裝飾等，想做的東西相當明確。對於除工作外眼睛所見的各種物品，我常都會有是我的話會想怎麼做，或是想做出特定東西的感覺，雖然稱不上是自我主張強烈或具創作性格，但我總會思考如果是由我來做，我會怎麼做。專業職人的工作有土鍋、花盆、盤子等主題，有尺寸規定，還有交件時間要遵守。雖然在工作上我都依循這些主題忠實製作，可是我經常一邊做一邊想著，要是我的話我想把土鍋的形狀做成這樣、盤子的邊緣要再那樣一點之類的。

三谷：也就是從專業職人的時代開始，您就已經注意到自己想做什麼了。

內田：我並不是嚮往民藝或無名職人的工作而進入陶藝領域的，我其實比較憧憬

畫家、雕刻家或藝術家等，就像我會羨慕那些把摩托車或汽車改得很趴、很酷然後騎（開）上路的人，看著雕刻家及畫家們時我也有同樣感受，畢竟同為創作者，儘管做著職人的工作，那種感覺似乎在我心裡不斷累積。

三谷：您是大約幾歲的時候開始這麼想的？

內田：十幾到二十歲左右。我是在二十出頭的時候擔任專業職人，就是比那再早一點時開始的。自從出道後，原本累積的那些感覺就被徹底釋放了。接著基於持續創作並以此為生活糧食的心態，我做出了很多東西。一開始我也接受同一物品要做好幾個的那種職人般的工作，後來就漸漸不接這類案子，變得越來越常做自己想做的或挑戰由展覽館提議的主題等，真的是很開心呢。我並不否定持續製作同一工藝品的職人，其實很多人都做得很好。每個專業職人都不太一樣，有些愛釣魚、有些愛爬山，但對工作也還是有所堅持。雖然是和旁邊的人做一樣形狀的東西，但成品可是完全不同。從外行人看來，明明做的尺寸、用的陶土都一樣，但這個人和那個人

做出來的成品卻是能明顯辨別的。自己感覺的好顯然和別人感覺的好不一樣。工藝品就是能呈現出這種堅持，以及該製作者的生活方式、想法等。

三谷：以前演戲的時候，我也覺得除了戲劇外還有在做些什麼別的、有其他嗜好的人，光站在舞台上就很有存在感。深度來自訓練、技術以外的東西。在創作的同時也必須做些別的事情這點，我在劇團時期也有體會到。

內田：不光是技藝好就夠了。以唱歌來說，在KTV裡也有很多唱得好的人，但他們無法成為歌手。而儘管聲音沙啞，若是被認為沙啞得很有味道的話，還是能從事音樂工作。就算能模仿那個人模仿得惟妙惟肖，依舊無法成為該本人。因為人們能從不屬於歌唱能力的地方感受到魅力。在創作的領域，也有一些因自卑感而做，或是因為不如意而做的部分。曾有一位總是講究以超高技巧來創作的人對我說「我不像內田你那樣，我沒辦法就此打住。你竟然有辦法停手呢。」雖然用了「竟然有辦法」這種講法，但他可不是在稱讚我。若是真誠用心地創作，就不得不承認這點，畢竟自己能做

三谷：那內田先生您所重視的是什麼呢？

內田：我追求的是「像這樣就差不多了」的感覺。沒必要做得更多，也不至於不足。也就是恰到好處的意思。如果能更好我會再努力，不過當直覺告訴我不會更好時，我就知道這樣就差不多了。

三谷：那種直覺想必是從至今所讀過的、看過的東西中得來的。

內田：的確。自己會有一種這樣就好的感覺。

三谷：只要有持續在做，技術就會進步，所以與其在意那種事，您更重視「我覺得這樣就好」的感覺。也就是重視背景環境，或者類似業餘感的東西。

內田：即使是創作，也要先找出自己重視的部分，在面對挑戰時別忘了顧及自己的性格。我曾經是職人，所以也能做到以技術控制素材，但有時換個角度，敞開心胸面對素材，好好思考最適合素材的做法是什麼其實更好。不

什麼、不能做什麼，自己是最清楚的。他的意思其實是「要是有內田你那種等級的技術，我會更徹底地發揮！」但我卻沒有追求那種目標。

過當然，也有人比較適合像職人那樣淡淡地完成工作，所以最重要的還是要能看清楚狀況。即使不適合，如果想做的意念很強烈，那就勇往直前吧。

三谷：真的做了也有可能產生矛盾，但我想生活本來就是這樣。一邊在房間裡欣賞一幅自己很愛的畫，一邊又風馬牛不相及地想用某個容器來喝茶。這兩者或許不具一貫性，但在「我喜歡」這個層面上是有一貫性的。

在決定做什麼之前，先決定要怎麼看

內田：最近，很多人都在談生活工藝，不過我覺得一旦認真談起生活工藝，要填補與一般大眾印象間的落差可不容易。說得誇張點，這終究會走往接近哲學的方向。只是一旦講到這部分，就會偏離生活工藝所具有的不講究及輕鬆隨性，所以我覺得還是別講比較好。生活工藝也可說是高匿名性的職人型技術領域，有時並不需要我們所說的那種業餘技藝。但就某種意義而

言，我認為實際上這也包含在生活工藝這個大概念中。

三谷：的確，變得太艱澀就會偏離享受生活的感覺。更何況生活工藝是超越單獨創作者而與時代氛圍緊密連結的，故可從許多不同角度來看。除了具有無法一言以蔽之的困難度外，我想也可將其存在意義理解為與世界現況連結。當內田你展現自己的收藏時，人們的注意力便會從你的作品轉移至存在於其背景的元素。如此一來，內田鋼一的創作性格便會往後退，但存在於背景的元素則會變得更大，讓人看得更清楚。

內田：我沒想過要留下些什麼。我也沒有想要創作出能讓人輕易分辨「這是內田做的」那種作品。即使是藝術品，也只要「感覺好像不錯」就行了。放進其他素材的做法有點大膽嘗試的味道，我想加入「還有更多其他觀點」這樣的訊息。雖然也有人覺得小巧低調的才是生活工藝，不過我就是打算代表不同路線。能夠有人敢於辜負周遭期待也挺不賴的。

三谷：轉移還真是一種技藝呢。

內田：這麼不懂人情世故的調調，一定很討人厭吧。

不是訊息，而是提議

三谷：內田先生您為何會想自掏腰包經營「BANKO archive design museum」呢？

內田：主要是為了告訴大家，來自工業的東西也有一些是挺有趣的。若無此觀點，就生不出東西來，雖說只專注於手工創作的單一路線也沒什麼不好，但這樣選擇會變得很少、很狹隘。我想表達「兩者都有其道理，而選擇本身就是一種設計」。提出萬古燒的設計性這件事，既是對不知萬古燒的人做品牌推廣，也是對知道萬古燒的人傳達新形象。專注於手工創作的單一路線沒什麼不好，但若能讓大家知道萬古燒也不能因此就忽視工業的話，我覺得很值得一試。

三谷：這基本上就是以自己為標準。我覺得自己在做的是「要是有這種東西就好

了，要是有這種場所就好了」。基於自己的實際感受來思考，然後這樣的真實感受就會與人產生共鳴，逐漸擴大，因此這不算是一種強烈的意見表達，也不算是訊息。

內田：這點和以往的創作者不同。我想這不算是訊息。

三谷：將我們以往的標準稍微提高一點，這樣就能看見新東西。感覺就像是在重複那種舒暢的感覺。由於沒有訊息，故或許有其難以進入之處，不過比起我們前一代的那種訊息時代，感覺好像有更普及了些。訊息是有會反抗的對象的，它具有啟蒙、強制接收、強迫接受想法等性質。而感覺起來我們則是把更多權力留給了接收方。例如「松本工藝博覽會」若以訊息的形式舉辦，大家一定都不認同，所以當時就沒這麼做，反而是特意採取單純的廣場形式，使之呈現空心狀態。也就是只建立一個歡迎大家來自由發揮的空間。這和器皿也很類似，不是全部完成，而是就著未完成的狀態提供。這樣的方式讓大家能夠更盡情地發揮，故也有其易於進入之處，有其易於

普及之處。

內田：的確是未完成。同樣道理，器皿具有盛放料理的空間，而那樣的空間會空著。正因為覺得這樣有助於讓看的人和用的人融入，所以才會停手讓它空著。

三谷：而且我覺得，完成度太高反而會有點窘迫，讓人很想擺脫那種窒息感。工藝品的魅力其實在於感覺層面，完成度高不見得好。雖說感覺層面的東西有時難以捉摸，但我們所創作的都是一般生活中的物品，故我想在這點上應該是相對較容易體會的。若能做到包括作品背景在內具普及性的工藝品創作，應該會很棒。

尾聲——外人眼中的日本工藝

謝小曼×三谷龍二

三谷：本書是在探索日本工藝的輪廓，不過我對於在外國人眼中的日本工藝樣貌也相當好奇。台灣人是怎麼看待日本的工藝品的呢？

小曼：在台灣，人們對日本的關注程度逐年增長，也出現了販賣日本生活用具的店。由我所經營的店——「小慢」位於台北，我們也有賣出自日本創作者之手的工藝品，尤其茶杯和茶壺等中式茶具越來越受到歡迎。

三谷：會實際在生活中使用嗎？

小曼：創作者的器皿作品可能比較少在家庭裡使用。畢竟在台灣，大家很少自己在家做菜，幾乎都是外食。不過中式茶具倒是很受歡迎。自從二三十年前有一位老師把日本茶道融入功夫茶之中，並將日本的容器視為茶具後，這類茶具就變得格外受歡迎。中式茶藝本來就不像日本茶道那麼嚴謹、規矩那麼多，重點只在於靜下心來輕輕鬆鬆地泡個茶而已。一開始是從「感覺」

茶葉的形狀及香氣等開始學起。雖然也有教人怎麼舉行茶會的課程，但我的老師多半都是鋪上色彩亮麗的布，而在我的教室舉辦的茶會則是相對簡單樸素得多。我覺得凡事不需華麗浮誇，好東西自然會展現其優點。實際用過日本的器皿及茶具後，我就對這點有很深刻的體會。光是茶具不同，對茶會的布置與氣氛就會有很大影響呢。

三谷：從小曼小姐您開店的風格看來，似乎與以往台灣人的喜好不同。您這樣的偏好到底是從何而來？

小曼：這受到日本生活文化的影響很大。最早是因為接觸到書的關係。看了三谷先生您的書、器皿相關的書，還有各種展覽的書籍後，我開始覺得日本工藝品與生活用具的世界真是美好。日本的工藝品觸動了我的心靈。茶的世界也是如此。每一片茶葉都有其獨特個性，就像不同專業職人的製作方式各異般，與自然相連而無一重複的那種感覺和工藝品十分類似。

三谷：台灣人或許是因為具有能感覺、品味茶的細緻感受力，所以也能看見日本

工藝的優點吧。

小曼：簡單樸素、手工製作，而且不做作。我覺得日本工藝的這種感覺和茶也很具共通性呢。

三谷：在日本，為了能充分突顯素材所具有的優點，創作者會縮減自己的存在感。這有時被稱做是降低了人為干擾的作品。而我想這其中存在有一種想法，那就是與其看得見創作者的臉，工藝品還是靜靜地在那兒並透過使用而逐漸成為自己的東西會比較好。

小曼：我也喜歡舊的東西，理由就在於樸素而不做作。二○一七年於台北的「小慢」舉辦十週年紀念展時，我在邀請函上寫了「如風一般，如河一般」這行字，因為我常常都想在那樣的地方喝茶。台灣的傳統家具及用具等很多都有裝飾，給人的感覺相當沈重。但我則是選擇將空間設置得更單純、更能放鬆，以便充分享受茶本身。

三谷：也就是為了喝出茶的美味而做了減法設計。

小曼：沒錯。我現在在台北開了中國茶的教室，除了初級、中級、高級班外，還提供「茶席美學」的課程，教授如新舊茶具的搭配方式、相對於窗戶的桌子位置安排、花該擺在哪兒、茶會主人與客人分別該坐在何處等空間配置方法。以往的中國茶藝多半都會在喝茶的人面前擺放很多茶具，但我並不這麼做。在指導學生時，我通常都是看了他們的配置後說「這個和這個都不要，留下這個就好。」我希望他們能磨練出減法設計的美感。茶具也不是收集越多越好，正如所謂的「一器多用」，也要學習把茶杯排列在長盤上，或是拿碗當茶海（亦稱茶盅、公道杯。做為過濾茶葉後暫放茶湯的容器，可維持湯濃度一致。——譯者註）等挑選並活用器皿的樂趣。

三谷：在小曼小姐您的邀請下，二〇〇九年我曾在台北的「小慢」與伊藤環先生、村上躍先生等一起舉辦了中式茶具的展覽。當時還沒有這麼多日本創作者在創作中式茶具，因此感覺上還是一邊摸索一邊創作的狀態。

小曼：剛好距今九年前呢，真令人懷念。那次的展覽是我第一次請日本的創作者

創作中式茶具。那是一次很大的進步，我們用那些茶具辦了茶會呢。之後就有許多創作者及展覽館開始以中國茶為主題進行企劃。

三谷：原來那是第一次啊。我做了茶托（置於茶杯下的托盤。——譯者註）、茶則（用於舀取茶葉。——譯者註）、茶針（用於清理茶壺出水口。——譯者註），而且還讓伊藤環先生的茶杯與我的茶托尺寸相符呢。日本茶道不論在儀式做法還是用具方面都有很多規定，中國茶就自由多了。只要尺寸和素材合用，其他都可自由發揮。創作起來相當有意思。

小曼：比起所有茶具、器皿都有歷史、有名號而備受珍愛的日本茶道，台灣茶或許也因為歷史還很短，所以很自由。一根竹子就能做成茶芯，而選用舊茶具也完全不成問題。感覺上並未忘卻台灣人從古早開始那種以喝茶為平日生活樂趣之一的樸素世界，沒忘了那種輕鬆享受喝茶的方法。

三谷：小曼小姐您比較喜歡怎樣的日本工藝品呢？

小曼：我喜歡具有寧靜氛圍的。不過每個創作者各自具有獨特生活風格這點也相

當有魅力。日本創作者的作品總是與生活有所連結這部分真的很棒。大家都住在貼近自然的地方，生活在室內佈置有著自己風格的家中，很自然地烹飪做菜。我覺得這是非常吸引人的。

三谷：過去到國外參加展覽，我也有感覺到創作者的生活風格似乎也被反映為一種魅力。

小曼：比起物質層面，我認為有不少人已經注意到日本工藝在精神層面上的豐富性。一旦熟悉了茶，就會對口感及香氣等變得很靈敏，於是就能夠感受細緻的東西，也能夠探尋以往感覺不到的、看不見的東西。還能注意到均衡與協調，也就是五感全開的感覺。

三谷：五感全開啊，原來如此。在日本，人們也是從二〇〇三年左右開始對用心生活及簡約的生活方式產生興趣。所以也才過了約十五年而已。日本人的這種感受，不知台灣或中國的人們是否也能理解。

小曼：我想台灣和日本的生活方式相近，親日的人也多，所以對日本是很熟悉

的。而我所重視的，是要確實將作品的優點傳達給客人。最好讓客人能實際有機會見到創作者，然後再把其作品買回家。我希望今後繼續以提供這樣的場所為主要目標。

謝小曼 ●

台灣苗栗出身。自大學時期開始就在日本待了七年。二〇〇七年於台北開了一間名為「小慢‧Tea‧Experience」的茶空間。二〇一二年開設「台北‧小慢生活美學」教室，二〇一四年再開設「小慢‧上海」、「小慢‧東京」教室。二〇一七年於華山一九一四文化創意產業園區舉辦台北小慢十週年茶會「野茶宴」。二〇一八年「京都小慢」開幕。

內田鋼一

Bowl、鐵鏽托盤／各類素材的筒
狀容器

辻和美

Glass　Plastic 刻線／Standard 麵豬
口

金森正起

鋁壺／搪瓷片口

岩田圭介

Stones ／燒締花器

三谷龍二

USUZUMI 六吋平盤／白漆八吋
圓錐形鉢

作品介紹 ｜ Works

矢野義憲

枯蓮葉／凳子

寒川義雄

堅手寬邊缽／廣島粉引（快速冷卻）

富永淳／古道具

小船／雙六（一種傳統遊戲，類似現代的大富翁。一譯者註）的棋子

彼得・艾維

Whiskey Bottle ／ Soap Bubble Holder

山本亮平

由上而下：白瓷平盤、白瓷小盤、唐津小盤、八角形小盤、唐津盤、堅手缽

村上躍

黑色燒締小碗／白金彩燒締茶壺、砂化妝陶盤

Hatano Wataru

些許心意 BOX（名片大小）／楮皮紙

秋野 Chihiro

堆疊之物／裝空氣的容器

創作者介紹 | Artist profile

金森正起 ◉ Masaki Kanamori

將堅硬的金屬素材做成生活用具，使之融入餐桌，他近年來的這類作品有著相當引人注目的部分。其搪瓷類器皿作品與同類工業產品截然不同，而他所創作的抽象造型也極具魅力。靈活的思維加上廣闊的好奇心，令人對他今後的持續創作充滿期待。

profile

大學畢業後，一度於東北生活，接觸到與鐵器有關的工作後，進入造型藝術家松岡信夫門下學習。二○○七年在名古屋開設工作室。一九七五年生。詳見十八、五七頁。

http://www17.plala.or.jp/kanamori/

辻和美 ◉ Kazumi Tsuji

雖然做的都是平凡的生活器具，但這位創作者每次發表都必定能讓人使受到不同於以往的某種新氣象。為了達成此結果，想必是經過了一番徹底思考。這種專心致志的態度，正是其藝術精神，而剩下的就是從豐富的生活感覺準確地找出名為作品的著陸點了。

profile

自金澤美術工業大學商業設計科畢業後，於加州美術工藝大學學習玻璃工藝。經營「factory zoomer」。一九六四年生。

http://www.factory-zoomer.com/

內田鋼一 ◉ Koichi Uchida

他的作品魅力當然就在於陶瓷器，不過曾遍訪世界各地的窯場及採用不同素材創作、設立博物館等，在背景的豐富與多樣性上有其突出之處。他說「無法以教育及技術等達成的背景部分，在工藝品的創作上應該也佔有一定比重。」

profile

至東南亞、中東、西非等地旅遊，實際體驗過當地的陶瓷器製作方式後，曾於三重縣四日市之製陶所擔任轉盤職人，後來獨立。一九六九年生。訪談詳見一四二頁。

http://www.factory-zoomer.com/

彼得・艾維● Peter Ivy

正如所謂「為了保存肥皂泡之美的器皿」，他的作品看來像是介於用具與非用具之間。那種彷彿在現實與夢境的分界、有點搖搖欲墜又脆弱易碎的作品存在方式，和他可喚醒人們遙遠記憶的獨特淺綠色玻璃非常契合，可謂極具魅力。

profile

在富山縣建立起一間工作室，進行從高藝術性作品到器皿等各式各樣的廣泛創作。一九六九年出生於美國。

http://peterivy.com/

寒川義雄● Yoshio Kangawa

底座的模樣，以及陶土和釉藥分佈不均的粗獷感等，他所創作的器皿，總是能夠撩撥起陶瓷愛好者的心。該本人就如以前的專業職人般，創作起來不特別講究，但作品種類繁多，而其中總會出現品質極高的成品。彷彿在無意識之中自然而然地就把美給邀了進來，他就是這樣的一位創作者。

profile

於廣島縣製陶。在老舊陶瓷器的影響下，致力於瓷器、半瓷、以柴燒窯燒成之陶器等各式各樣的表現方法。一九六三年生。

岩田圭介● Keisuke Iwata

若陶藝有詩，那麼從他的作品就能感覺得到。那樣的詩意，即使是創作如動物般的造型，也同樣能展現，令人再次感受到「由他所創作的還真是全都具一致性呢」。他常在海外製陶，雖是站在日本傳統之外的一個人，不過能讓人強烈感受到自然的特質可說是相當有趣。

profile

自日本大學藝術學院畢業後，多治見市工業高校窯業專門科畢業。進入瀨戶的河本五郎門下學習，窯燒成之陶器等各式各樣的表現方法。一九八三年回到故鄉福岡築窯。一九五四年生。作品詳見二〇頁。

http://www.iwatakeisuke.com/

村上躍◉ Yaku Murakami

離開了陶藝的傳統，如何能做出具
魅力的器皿？其作品的獨特質感，
就是誕生於近代陶藝與近代以前之
陶瓷器傳統的雙重性之中。而廣受
好評的茶壺作品亦是其中之一，它
完美結合了給人如砂岩般乾燥印象
的質地與功能性。

profile
武藏野美術大學短期大學部專攻科
畢業後，以造型藝術創作者的身份
進行各種活動，九八年起開始創作
陶器。一九六七年生。

富永淳／古道具◉ Furuidougu

山岳的魅力並不僅限於以頂峰為目
標，在山腳下，就只是悠閒地躺著
眺望也是一種樂趣。暖和的陽光、
青草的香氣、小小花朵與靜謐的時
光。這些都是山峰征服者們看不到
的。而他所謂「不努力」的「選
擇」，竟是如此豐富。

profile
為京都古道具店「古道具」的老
闆。其店內陳列了許多感覺有點靠
不住、有些脆弱的老舊用具，以
及能感受到人手痕跡的小東西。
一九七八年生。訪談詳見七九頁。

秋野Chihiro ◉ Chihiro Akino

以金屬描繪如徒手畫般的柔和線
條，經捶打延展後的輕薄質感有一
種說不出的魅力。用鐵鎚敲得凹凹
凸凸的黃銅樣貌彷彿出土古物般，
讓看著作品的我們嚐到了被帶往古
代之力量與明確現在性並存的奇妙
感受。

profile
從武藏野美術大學工藝設計之
金工專攻畢業後，便開始以黃銅創
作各種立體藝術品與裝飾配件。
一九七九年生。作品詳見三〇頁。

山本亮平● Ryouhei Yamamoto

不知為何，認真研究老東西並積極從事仿製工作的山本先生的作品，竟讓我感受到了抽象性。雖然其理由至今未明，但我必須說，我或許是從其寄情於古代陶工而如修道士般澄清心靈的「純粹性」之中，感受到了不具形式的抽象成分。

Profile
從多摩美術大學油繪科畢業後，完成佐賀有田窯業大學短期課程。二○○七年於有田開窯。初期以仿製伊萬里燒為主。一九七二年生。訪談詳見一二九頁。

http://into-scenery.com/

矢野義憲● Yoshinori Yano

木頭這種天然素材並非都是溫暖的，也有更強大、更粗暴的一面。他說，他想傳達的就是這樣的另一種自然面貌。由於具備細緻的感受力與技術力，所以當然不會喜歡只是把原木稍做加工的那種自然性。在繼承人類至今所培育出之文化性的同時，他嘗試創作屬於自己的形式。

profile
從瑞典的手工藝學校短期留學回國後，在木工造型藝術家的指導下開始創作。二○○三年於福岡縣糸島市開設工作室。一九七三年生。

Wataru Hatano

學生時代便為和紙所吸引，因「想要深入瞭解」而去了產地，結果就做起了造紙的工作。他利用黑谷和紙的堅韌特性，創作了許多將和紙應用於地板或牆面的作品。而他寫在自製紙張上的書法字，亦具有「不亞於書法家」的魅力。想必今後他也將繼續拓展和紙的各種可能性。

profile
多摩美術大學繪畫科油畫專攻畢業後，先成為黑谷和紙的研修生，接著便成為造紙職人。運用和紙創作家具、壁材、繪畫等作品。一九七一年生。作品詳見四○頁。

http://www.hatanowataru.org/

〈作者〉

三谷龍二●Ryuuji Mitani

一九五二年出生於福井市。

一九八一年於松本市設立 PERSONA STUDIO 工作室。製作如陶瓷器般供日常生活使用的木製器皿，為過去以家具為中心的木工工藝開拓出全新領域。同時開發了不同於傳統的「紅漆」與「黑漆」的「白漆」，製造適合現代生活的漆器。除此之外，也創作取材自日常生活、貼近一般人的繪畫及立體藝術作品。

自一九八五年「松本工藝博覽會」、「工藝的五月」（松本市）首度舉辦時，即參與營運。二○一一年於松本市內開了一間名為 Gallery 10cm 的商店。還在該店所在的街道做了「六九工藝街」的企劃等，持續進行著各種「連結工藝與生活」的活動。

二○一八年十一月，企劃並監督於台北華山由「小慢」主辦之「日本生活器物展」。

國家圖書館出版品預行編目 (CIP) 資料

近在身邊的日本工藝 / 三谷龍二著；陳令嫻，陳亦苓譯 . --
初版 . -- 新北市：遠足文化，2019.04

譯自：すぐそばの工芸

ISBN 978-957-8630-97-0（平裝）

1. 工藝美術　2. 日本

960　　　　　　　　　　　　　108002967

浮世繪 55
近在身邊的日本工藝

作者————	三谷龍二
攝影————	大沼ショージ（Shoji Onuma）
譯者————	陳令嫻、陳亦苓
編輯總監——	陳蕙慧
總編輯————	郭昕詠
編輯————	徐昉驊、陳柔君
行銷總監——	李逸文
資深行銷 企劃主任	張元慧
封面設計——	IF OFFICE
排版————	簡單瑛設
社長————	郭重興
發行人兼 出版總監——	曾大福
出版者————	遠足文化事業股份有限公司
地址————	231 新北市新店區民權路 108-2 號 9 樓
電話————	(02)2218-1417
傳真————	(02)2218-1142
電郵————	service@bookrep.com.tw
郵撥帳號——	19504465
客服專線——	0800-221-029
Facebook——	https://www.facebook.com/saikounippon/
網址————	http://www.bookrep.com.tw
法律顧問——	華洋法律事務所　蘇文生律師
印製————	呈靖彩藝有限公司

初版一刷 西元 2019 年 04 月
Printed in Taiwan

＜ SUGU SOBA NO KOUGEI ＞
© Ryuji Mitani 2018
All rights reserved.
Original Japanese edition published by KODANSHA LTD.
Complex Chinese publishing rights arranged with KODANSHA LTD.
through AMANN CO., LTD.